JM081115

ドット絵の表現を拡大させるアートフォーマット

ピクセルアート

上達コレクション

PIXELART ADVANCED COLLECTIONS

日貿出版社編

ダウンロードデータについて

URL	http://nichibou.co.jp/works/3d/pixelsample.zip

- ● 本書で紹介している一部のデータは上記URLからダウンロード可能です。

- ● お使いのインターネット回線によってはダウンロードに時間がかかる場合があります。

- ● データの複製販売、転載など営利目的での使用、また、非営利での配布は、固く禁じます。なお、提供ファイルについて、一般的な環境においては問題がないことを確認しておりますが、万一障害が発生し、その結果いかなる損害が生じた場合でも、小社および著者はなんら責任を負いません。また、生じた損害に対する一切の保証をいたしません。必ずご自身の判断と責任においてご利用ください。以上のことをご了承の上ご利用ください。

対応バージョンについて

- ● 本書記載の情報は2022年8月10日時点のものとなります。

- ● 本書のソフトウエア・アプリケーション操作解説部分は今後のバージョンアップに伴い、誌面で解説しているインターフェイスや機能に異なる箇所が出る場合がございます。あらかじめご了承ください。

- ● 本書の発行にあたっては正確な記述に努めましたが、著者・出版社のいずれも本書の内容に対して何らかの保証をするものではなく、内容を適用した結果生じたこと、また適用できなかった結果についての、一切の責任を負いません。

はじめに

　「ピクセルアート」とは画面上のピクセル（画素）を使って構成されるアートフォームです。「ドット絵」という呼び方が日本では一般的ですが、「PixelArt」として海外では定着しています。ディスプレイに表示されるデジタル形式である以上、ピクセルアートではありますが一般的には粗いギザギザとした点や線によるドットを強調した表現だと視認できるものを指すことが多いです。1980～90年代頃に発展していったビデオゲームでは画面の解像度や発色できる色に制限があったことから、その制限の中でどう表現するか試行錯誤し発展してきた側面があります。しかし、現代ではディスプレイの解像度やハード/ソフトウェアの進化により、ほぼそうした制限はなくなっています。あえてのレトロ風表現、昔ながらのゲーム風な雰囲気としてドット絵が使われるケースが多くなりました。しかし、こうしたドット絵表現が昔ながらのモチーフとして体感していない若い世代にも受け入れられているのも事実です。ドット絵としてのスタイルが新鮮に感じられることもありますが、簡素でありながら規則性を感じさせる美しさなどが受け入れられているのでしょう。

　SNSなどで検索してみると世界中の人たちが新しいピクセルアートを日々投稿しています。こうしたピクセルアートを見てみると懐かしさやノスタルジックさを強調したものだけでなく、現代ならではのアートフォームとしてピクセルアートを表現してみる例も目立ちます。シンプルに情報をまとめて表現してみせる美学はレトロ的なアプローチを超えたものとして定着していることが伺えます。また、技法やテクニックのバリエーションも様々あり、ピクセルアートの多様性には驚かされます。そうした観点から本書で掲載されている作家の作風やバリエーションの豊かさを感じ、参考にしてみてください。

　最後になりましたが本書の制作にあたり、ご協力いただきました皆様にお礼を申し上げます。

CONTENTS

INTRODUCTION

1 ピクセルアート｜初級編

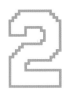

CHAPTER 2 ピクセルアート｜中級編

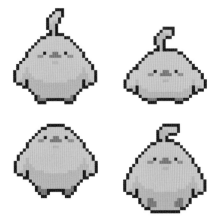

ピクセルアート｜上級編

PART 1 　解説｜Zennyan

Photoshopを使いオブジェクト素材を組み合わせた山水画風ドット絵を作る

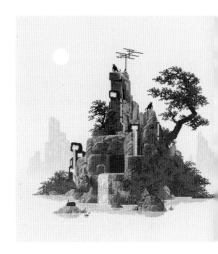

PART 2 　解説｜m7kenji

Photoshopでレトロゲームスタイルのドット絵アニメを作ろう

作品集 ｜ ZiMA

URL　　　https://www.pixiv.net/users/3543651
Twitter　@pixel_zima

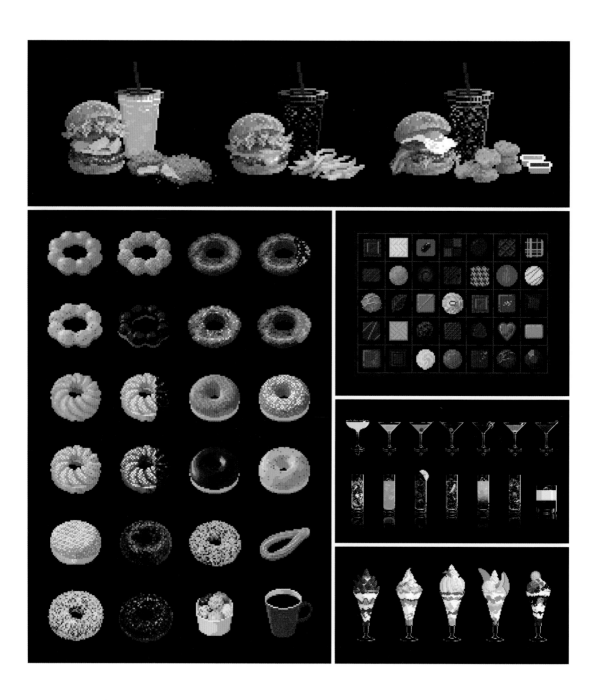

PROFILE ｜ 食べ物や飲み物に焦点を当てるピクセルアーティスト。Twitterを中心に作品を発表。リアルかつドット絵として1ピクセルが活きる解像度を追求しあらゆる「美味そう」を描写する。はじける炭酸、滴る肉汁、サクサクの衣、溶けたチーズetc…特に透明感とシズル感の表現には目を奪われる。空腹時閲覧注意。

作品集 │ ななみ雪

URL https://yuki77mi.amebaownd.com
Twitter @yuki77mi

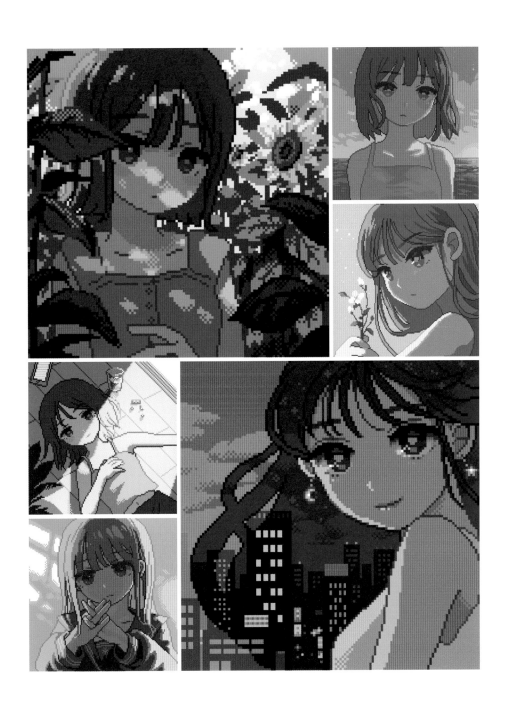

PROFILE dotpictを使い始めたのをきっかけにピクセルアートの世界へ。主に女の了と風景を描き、口常を切り取ったよう
などこか懐かしい空気感のある作風が得意。ループアニメーションを用いたMV等の映像作品も多数制作。企業と
コラボしたアパレル商品やグッズの販売も行なっている。

作品集 | asaha

URL https://www.youtube.com/c/asaha
Twitter @vpandav

中級編

PART 1

→ P066

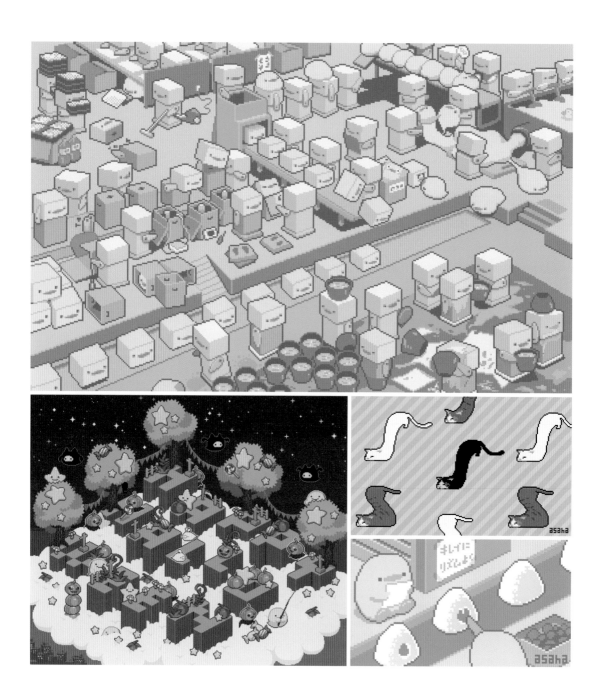

PROFILE

2007年頃からデコメール等の携帯電話向けGIFコンテンツのためにピクセルアートを制作。2020年から回転ずしくん・メンメンメンダコドッコイショなど、ピクセルアートに歌や声の入った映像作品を展開。かわいくてまるっこくて何かを頑張るキャラクターをよく描いています。

作品集　｜　あひるひつじ

URL　　https://taco-human8823.tumblr.com
Twitter　@ahiru_hitsuji

中級編

PART 2

→ P094

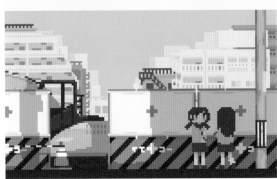

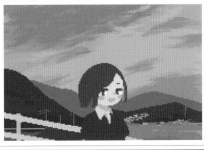

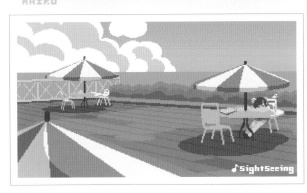

PROFILE

あひるひつじです。普段は音楽をしています。初めてドット絵を描いたのは『とびだせ どうぶつの森』でした。そのときは年月を経て本格的にドット絵にのめり込むとは夢にも思いませんでした。この本を通して、自分と同じようにドット絵に夢中になってくれる方がいればとても嬉しいです。

作品集 | Zennyan

URL　　https://zennyan.wixsite.com/zennyan
Twitter　@in_the_RGB

上級編
PART 1
→ P118

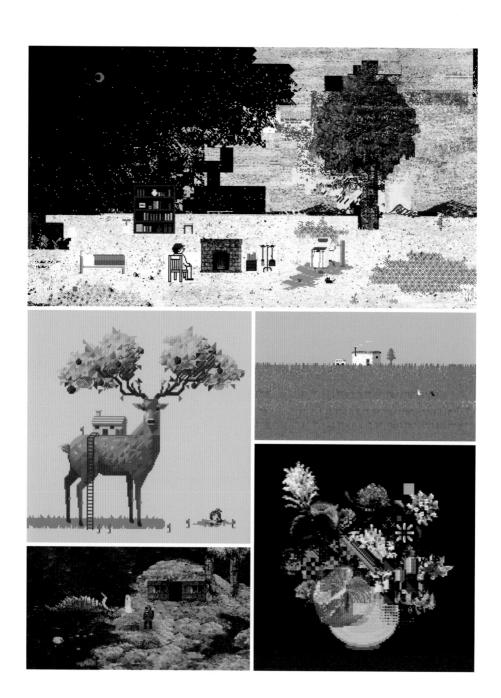

PROFILE

日本の伝統工芸や現代美術を学んだ後、コンピューターゲームの美観に魅せられピクセルアート制作を開始。イラストレーターとしての活動を行いながら、アーティストとしてもピクセルアートの新たな表現を模索している。アート、デザイン、エンターテイメントと領域を横断しながら活動中。

作品集 | m7kenji

URL　https://m7kenji-works.tumblr.com
Twitter　@m7kenji

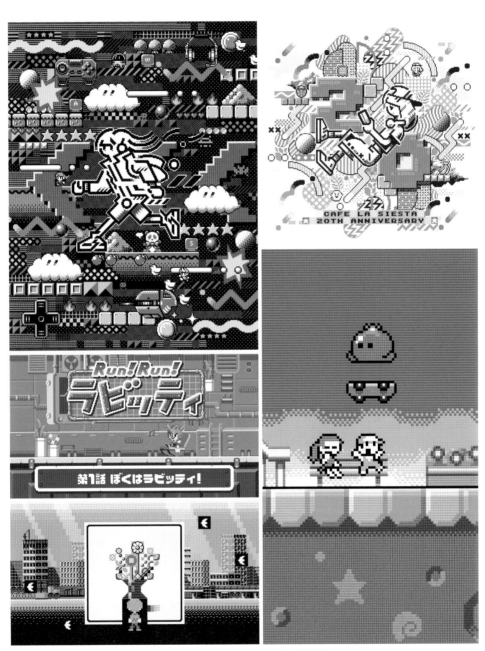

左上：anan（アンアン）2022/2/9号 No.2285掲載［カルチャーを感じる、ゲーム案内。］特集扉絵
右下：©2021 DMM pictures・Pie in the sky／Loopic

PROFILE　ピクセルをベースにグラフィックや映像、アプリを制作するクリエイター。NHKみんなのうた 山本彩『ぼくは
おもちゃ』、PAC-MAN MUSEUM+公式イメージPVなど近年は映像を中心としたクライアントワークを担当。
HANDSUM inc.所属。

制作をはじめる前の
ピクセルアートの基礎

ピクセルアートは特有の表現をするため専用のツールが多く公開されています。本書で扱うツールをここでは説明していきます。

スクリーン上の画素（ピクセル）で構成されるアートフォーム

ピクセルアートはスクリーン上に表示される画素（ピクセル）で構成される表現形式。コンピューター/ビデオゲームの機能的な制約で低解像度ながらバリエーションやボリュームを表示するために発展した描画法です。現代ではあえてこの制約のあるフォーマットで表現するグラフィックを指します。

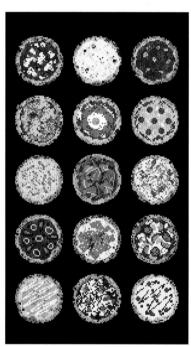

ピクセルアートを制作するツールは多種多様

ピクセルアートを作るためのツールは初心者向けから上級者向け、無料で使えるものから有料のものまでさまざまなものがリリースされています。本書で紹介するのはその一部です。どんなツールを使ってピクセルアートを使うかでも個性は出てきます。環境に合うものや使いやすいものを試してみましょう。次ページ以降では本書で使われている各ツールのインターフェイスを紹介していきます。Photoshopに関してはドット絵作成に特化したツールではないためここでの紹介は割愛いたします。

→ 制作環境に合わせてツールを選ぶ

Windowsでピクセルアートを制作する

高機能ドット絵エディタ EDGE

対応OS
Windows

Windowsで使える高機能ドット絵ツールが「EDGE」です。ユーザー数も多く、初心者から上級者まで幅広く使うことができます。必要な機能はそろっておりWindowsユーザーで初めてドット絵を作る人にオススメです。無料で使うことができますが、さらなる機能を備えた「EDGE2」もリリースされています。

EDGE
を使った解説はP024から

スマートフォンやタブレットでピクセルアートを制作する

dotpict

対応OS
iOS/Android OS

スマートフォンでも描きやすいドット絵制作アプリというコンセプトで2014年にリリースされたアプリです。シンプルながらスマートフォンでもドット絵を描きやすいような機能が豊富に揃っています。PCを持っていないけれども作ってみたい、場所にこだわらずに描いてみたいという人にはオススメです。

dotpict
を使った解説はP046から

→ 環境にこだわらない制作方法

Asepriteでピクセルアートを制作する

Aseprite

対応OS
Windows/Mac/Ubuntu

WindowsやMacだけでなくUbuntuOSにまで対応したドット絵ツールです。海外製のソフトなため公式で日本語には対応していませんが有志が作成した日本語化パッチを導入することもできます。また、無料で利用できる上記2つと比べて有料のソフトとなります。高機能ではありますがその分、中・上級者向けです。

Aseprite
を使った解説はP066から

Photoshopでピクセルアートを制作する

Adobe Photoshop

対応OS
Windows/Mac

ピクセルアートはドット絵作成に特化したツールでなければ作れないということではありません。工夫をすればペイントソフトや映像制作のソフトでも作ることは可能です。難易度は高くなりますが自分なりのオリジナリティのある作品が作れるでしょう。本書ではPhotoshopを使った方法を例として紹介します。

Photoshop
を使った解説はP118から

Windows用ドット絵エディタ 「EDGE」の使い方

「EDGE」は高機能なドット絵作成ツールです。Windows用のソフトで歴史も長く、多くのユーザーがいます。

初心者から上級者までWindowsユーザーに支持されている

高機能ドット絵エディタ EDGE

対応OS	Windows
作者名	Takabo Soft
URL	https://takabosoft.com/edge

EDGEは作者のサイトからダウンロードが可能です。上部のツールバーには様々な機能が備わっています。アイコンにカーソルを合わせてみるとポップアップで機能の名称が表示されるので、初めて操作するときは確認するといいでしょう。

キャンバスを新規作成する

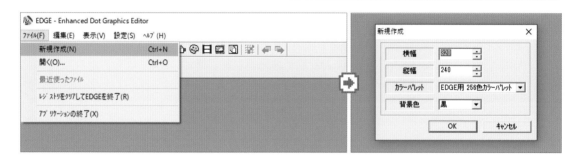

ソフトを起動した時点では何も表示されていない状態です。作品を新規で作る際は【ファイル】→【新規作成】からキャンバスのサイズを設定しましょう。

カラーパレットを表示

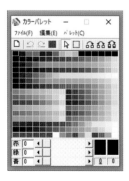

EDGEでは256色のカラーパレットで描画することができます。

アニメーションフレームを表示

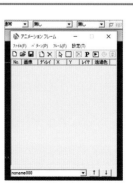

複数の絵を組み合わせてGIFアニメーションとして出力することも可能です。

「EDGE」のインタフェース

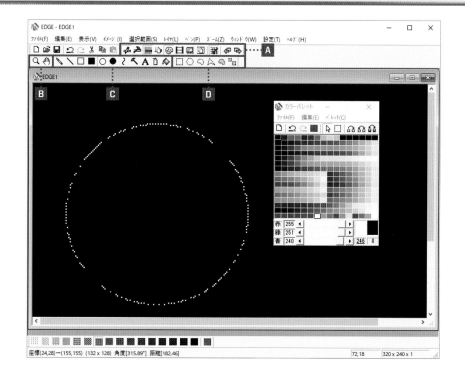

A 表示に関するツールバー

カラーパレット、アニメーションフレー、レイヤー管理ウインドウなど機能を呼び出す項目がまとめられています。

B キャンバス操作に関するツールバー

虫眼鏡のアイコンからはズーム、手のアイコンからはスクロールができます。キャンバス拡大や移動をここで行います。

C 描画に関するツールバー

自由に描画、線を引く、図形を描く、塗りつぶしなど描画方法を選択してキャンバスに描くことができます。

D 選択に関するツールバー

描画した部分を矩形や自由領域で選択したり、同色の範囲を選択するなど描かれた部分を編集することができます。

オプションツールバー

不透明度	ペン効果	スタイル	テクスチャ	グラデーション
100	通常	通常	無し	無し

BからCのツールバーとキャンバスとの間に出現するのがオプションツールバーです。内容はツールバーの選択した項目に合わせて変化します。

スマートフォン用ドット絵アプリ 「dotpict」の使い方

「dotpict」はスマートフォンやタブレットで操作できるドット絵作成ツールです。PCを持っていない人でも気軽に試してみることができます。

コミュニティ機能も備わったドット絵ツール

dotpict

対応OS	iOS/Android OS
作者名	ドットピクト合同会社
URL	https://dotpict.net/

「dotpict」は会員登録をして利用するアプリです。SNSの側面もあるので他のユーザーともコミュニケーションできます。スマートフォンやタブレットでも描画できるようにインタフェースも工夫されています。

初回起動時はユーザー登録が必要

初回起動時にはニックネームを登録してユーザー登録をします。ホーム画面では他のユーザーが作った作品を見ることができます。右ページで紹介するキャンバス画面は画面の鉛筆アイコンをタップしましょう。

パレットはユーザー同士が作成したものを共有できる

パレットのアイコンから他ユーザーが作成したパレットを共有して自分の作品にも使用することができます。色づくりの参考にするといいでしょう。

➡ 「dotpict」のインタフェース

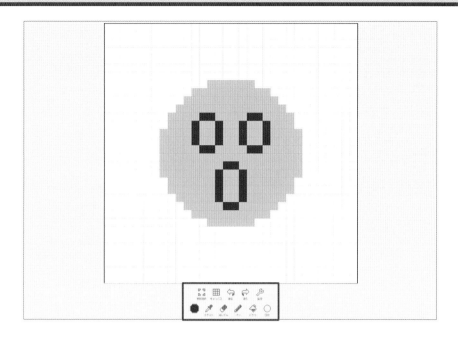

矩形選択

矩形で選択した部分を切り取ったりコピーしたりする編集が行えます。

キャンバス

キャンバスの移動や反転などの操作をすることができます。サイズ変更もここから行います。

戻る/進む

操作を間違えてしまった場合はひとつ前の手順に戻ったり進んだりすることができます。

設定

上級者向けの設定項目を呼び出すことができます。作品の保存や投稿もここから行います。

色

色の選択や色に関しての編集をします。ダウンロードしたパレットもここから呼び出します。

スポイト

キャンバス上の色をスポイトで抽出して他の部分に使用することができます。

消しゴム

間違えた部分は消しゴム機能で消去できます。2回タップでピクセルサイズの設定も可能です。

ペン

描画をするときは主にペンツールから行います。2回タップでピクセルサイズなども設定可能です。

バケツ

ペイントツールのように同じ色で塗られた範囲を別の色で塗りつぶすことができます。

図形

直線、円、長方形など図形を呼び出してキャンバス上に配置することができます。

Windows/Macに対応した
「Aseprite」の使い方

「Aseprite」はWindowsやmacだけでなくUbutuなどにもインストールをできる環境を選ばないツールです。

本格的なドット絵アニメーションも作成可能

Aseprite

対応OS　Windows/Mac/Ubuntu
作者名　Igara Studio S.A.
URL　　https://www.aseprite.org/

「Aseprite」は高機能なピクセルアート制作ツールです。有料ソフト（19.99ドル）であることと海外製のソフトであるため敷居は少し高いですが、アニメーション制作の機能が豊富です。日本語化すると便利ですので下記でその方法を説明します。

海外製のソフトなため日本語化が必要

URL **https://wikiwiki.jp/aseprite/**

インタフェースは英語となっていますが有志が作成した日本語化ファイルを適用することが可能です。入手したらメニューの【Edit】→【Preferences】を選択します。

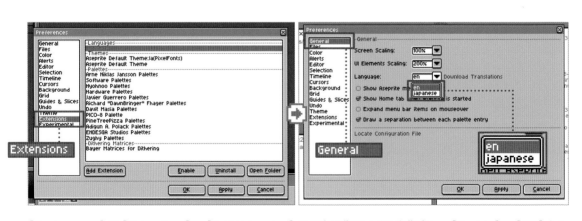

【Preferences】の【Extensions】→【Add Extension】で日本語化ファイルを指定し、【Enable】→【OK】とします。続いて【General】の項目から【Language】→【Japanese】を選択して【OK】でインタフェースの日本語化ができます。

➡ 「Aseprite」のインタフェース

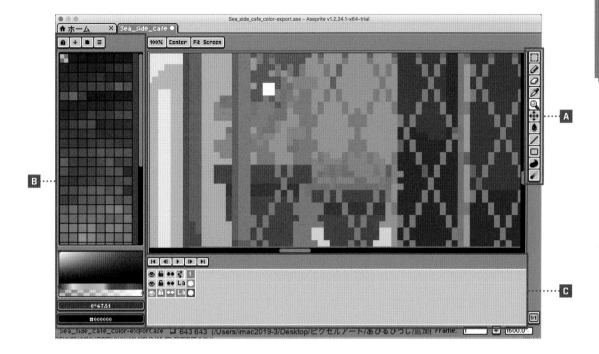

A　ツールバー

アイコン	名称
	矩形選択ツール
	ペンツール
	消しゴムツール
	スポイトツール
	ズームツール
	移動ツール
	バケツツール
	直線ツール
	長方形ツール
	投げ縄ツール
	ぼかしツール

B　カラーパレット

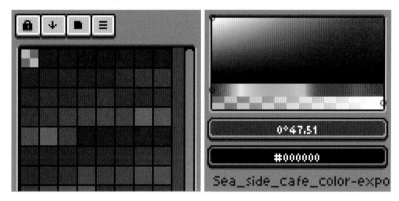

カラーパレットは下部の項目からカスタマイズして色を追加することが可能です。

C　レイヤー＆キーフレーム

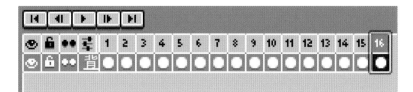

アニメーションを作成するにはフレームを追加して変化をつけた動きとなるファイルを登録していきます。

CHAPTER

ピクセルアート
初級編

この章では「EDGE」と「dotpict」という比較的シンプルなツールを使って基本的なことから見ていきましょう。線の描き方や色の作り方などがピクセルアートを作るうえでの基本となっていきます。Windowsを操作する人はシンプルながら機能も備わっている「EDGE」がオススメです。どこでも手軽にピクセルアートを作ってみたいという人はスマートフォンやタブレットに対応した「dotpict」を使ってみましょう。

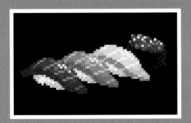

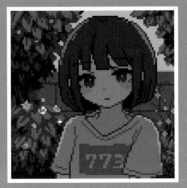

EDGEを使った
ドット絵作成の基礎を学ぼう

高機能ドット絵エディタ「EDGE」はWindows用のドット絵作成ツールです。フリーで使うことができWindowsユーザーならまずはこのソフトを使うことをオススメします。

解説	ZiMA
使用ツール	EDGE
Twitter	@pixel_zima

ピクセルアートの魅力とは

すべてがグリッドに沿う規則性による美しさと、低解像度ゆえに想像力で様々な解釈ができる「見る魅力」。イメージをドットに落とし込む奥深さの「描く魅力」。昔ながらの手法から現在ならではの新しい手法まで非常に多様な表現の可能性があります。自分の好きなピクセルアートを追求していく事も大きな魅力ではないでしょうか。

今回の作品について

基礎として通常のイラストとは異なるドット絵ならではの知識をご紹介します。実践ではお寿司を作ります。酢飯・ネタの2つのオブジェクトだけで構成され作りやすく、色の違いでどのお寿司か判別もしやすいモチーフです。美味しいお寿司を握るつもりで作ってみて下さい。

STEP 01　ドット絵の基本を学ぶ

ドット絵はドットの集合体であり、同じ大きさの正方形がグリッド（マス目）に沿って並んだ画像です。ドット絵を描く際にはこの正方形をどのように扱えば効果的に見えるかという知識やテクニックがありますので、まずはそれらを学んでいきます。

1　形の取り方を学ぼう

ドット絵で直線を引く際、「水平な線」と「垂直な線」は綺麗に引けます。では「斜めの直線」を引いてみましょう。右図は直線ツールで描いた線です。水平垂直と45度以外の線はガタガタに見えてしまいます。

一方でこの図は綺麗な直線に見えます。

ドットの並びに注目すると、緑の線は2，2，2，2…赤は4，4，4，4…と同じ数のドットの連続で構成されています。
このように規則的にドットを配置することで綺麗な直線の表現が可能です。

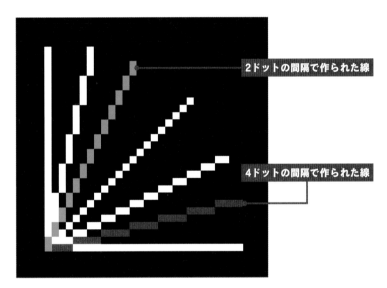

2ドットの間隔で作られた線

4ドットの間隔で作られた線

とは言え、それだけではどうしても表現しきれない斜めの直線も出てきます。その際は右の青い線のように1，2，1，2…や黄色い線の3，2，2，3，2，2…のように規則性を作れば、ドット絵としては苦手な角度ではありますが応用として綺麗な直線が引けます。どうしても綺麗に表現できない線が出てきた場合、後述のアンチエイリアスを使用するのも手です。

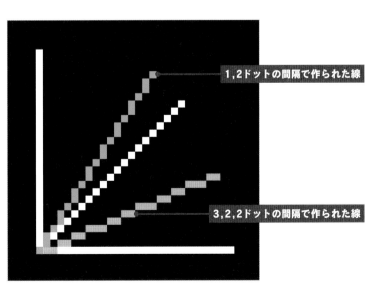

1,2ドットの間隔で作られた線

3,2,2ドットの間隔で作られた線

2 綺麗な円

「規則性」は曲線にも応用できます。右図は赤い曲線部分に注目すると3, 2, 1, 1, 1, 1, 2, 3と規則的にドット数が増減しています。このように規則性の組み合わせで様々な形を表現することができます。

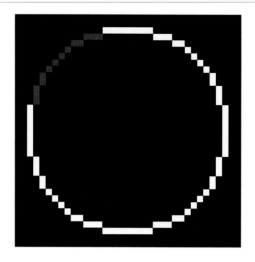

3 線を細く見せる

右図の4本の線はどれも1ドット幅の線ですが、左に比べ右の方が細く見えるのではないでしょうか。線の色を白から黒に寄せていく(背景の色に近づけていく)ことによる、目の錯覚を利用したテクニックです。

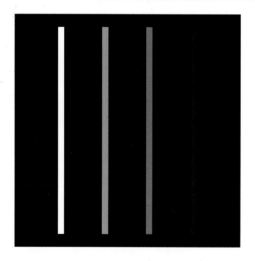

このようにこれ以上物理的に線を細くできないという時に、色の違いで線を細く見せることができます。

4 アンチエイリアス

ドット絵を描く際、ドットの角が目立って輪郭にギザギザ（ジャギと呼ぶ）ができてしまいます。このジャギを目立たなくするために「アンチエイリアス」という処理を行うことがあります。右図のジャギの部分に背景との中間色（この場合グレー）を入れて、なめらかに見せるテクニックです。理屈は先ほど「線を細く見せる」で使ったものと似ていますね。

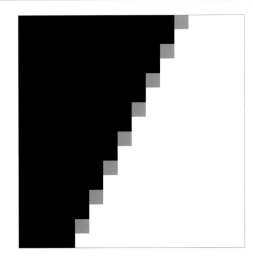

曲線の輪郭に非常に効果を発揮します。

よりなめらかにしたい場合は中間色をもう一色増やすこともできます A 。しかし使いすぎは禁物であり、むやみに中間色を置いてしまうと締まりのない汚い印象になります B 。肝心の円の輪郭も歪んでしまっているので本末転倒にならないよう注意して下さい。あくまで目的は角をなめらかにすることです。

描きたいモチーフやサイズ、表現のスタイルによって色数の使い方は様々です。絶対の正解はありませんが、意識すべきポイントとして学んでみて下さい。

1　色数を抑える

かつてデジタルグラフィックの主流として用いられたドット絵ですが、現在よりもゲームやパソコンの性能が高くありませんでした。そのためハードの限界に合わせてドット絵の色数を制限する必要がありました。今となってはそのような制約がある訳ではないのですが、視認性の良さとデザインのまとまりやすさから適度に色数の制限をかけ、「ドット絵らしさ」「ドット絵としての美しさ」を表現することがポイントになります。

16*16ピクセルのりんごを例に見てみましょう。上は背景色を含めて16色。色を増やせばそれだけリアルな表現に近づけることはできますが、ドット絵としては余計な情報量が増えてぼやけた印象にもなります。下は背景色を含めて8色。かなりすっきりしたのではないでしょうか。「このサイズならりんごの赤い部分を3〜4色程度に抑える」というイメージを自分で考えて描くと良いでしょう。

ただし人により好みが分かれるとは思いますので、色数を足したり削ったりどんどん試して自分の理想を探してみて下さい。

16色を使った表現

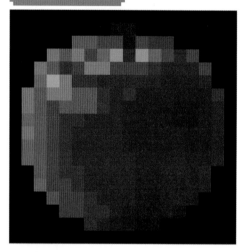

8色を使った表現

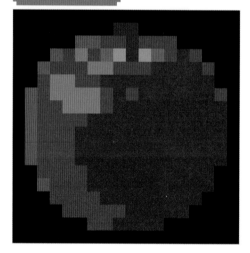

2 タイルパターン

水色と青の中間色を表現したいとき、単純に色を増やす方法だけではなく、市松模様のように2色を交互に置くことで色数を疑似的に増やすことができます。「タイルパターン」と呼ばれる、ドット絵らしさの表現と色数の節約に使えるテクニックです。これは「網掛け」「メッシュ」とも呼びます。

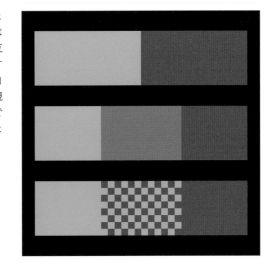

市松模様が最も基本的な形ですが、他にも典型的なパターンが何種類かあります。右図のようにそれらのパターンを段階的に並べることで、2色だけでも滑らかなグラデーションを表現することができます。

描きたい物の準備をしよう

どんなドット絵のスタイルにするのか事前に決めておきましょう。以下の2点は特にスタイルの違いを大きく左右する要素です。

1 サイズを決める

作成するドット絵のサイズは自由に設定できますが、8*8、16*16、32*32、64*64ピクセルといったサイズが基本的なサイズとして慣習的によく使われています。自分の好きなサイズで描いてもらってかまいませんが、今回はドット絵らしさも出て大きすぎずに描きやすい、32*32ピクセルで制作してみましょう。迷ったらまずはこのサイズに挑戦するのがおすすめです。画像は左から16*16、32*32、64*64ピクセルです。

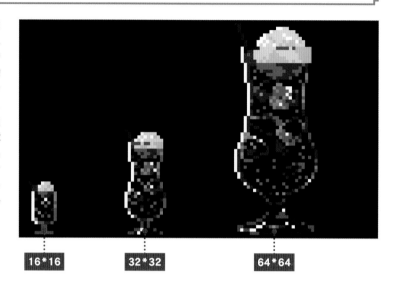

16*16　　　32*32　　　64*64

2 縁取りのあり・なしを決める

外側に1ドットの線で縁取りをすることがあります。主に背景など周りとはっきり区別をするための処理ですが、これも好きな方を選んでもらってかまいません。縁取りありにする場合は、決めたサイズの中に縁も収まるように気をつけて下さい。今回は縁取りなしで進めます。

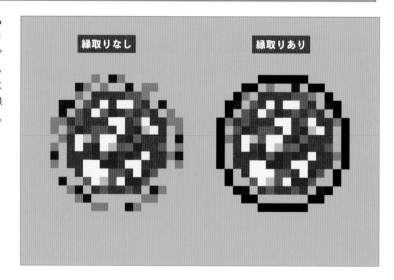

縁取りなし　　　　　　縁取りあり

STEP 04 実際にEDGEを使ってみよう

使用するソフトは「EDGE」です。フリーソフトでありながら非常に使いやすくドット絵専用ソフトとして必要な機能が揃っている、初心者から上級者まで幅広く使えるツールです。

1 キャンバスの設定

EDGEを起動すると右図のような画面が開きます。まずは左上【ファイル(F)】→【新規作成(N)】をクリックします❶。キャンバスのサイズを設定するウインドウ❷が開くので、今回は【横幅】【縦幅】をそれぞれ32にします。【カラーパレット】は「すべて黒」、【背景色】は「黒」にしておいて下さい。【OK】をクリックします。

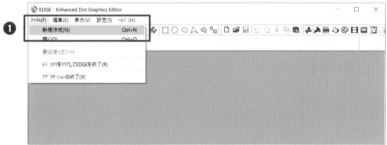

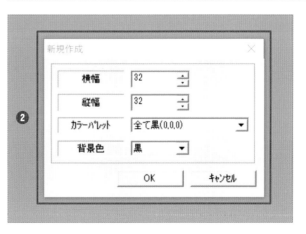

真っ黒のウインドウが表示されます❸。これがドットを描き込むキャンバスです。このままでは作業しづらいのでキャンバスを拡大します。【拡大】ツール❹を選んだ状態で左クリックで拡大・右クリックで縮小できます。

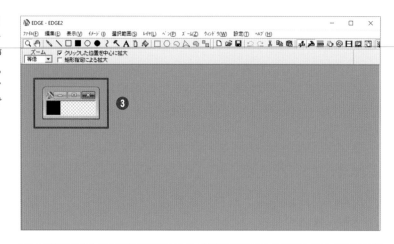

ショートカット
「Z」拡大
「X」縮小

キャンバスにはグリッド（マス目）があるのですが、今は背景が黒、グリッドの色も黒になっているので区別できるようグリッドの色を変更します。【設定(T)】→【設定(T)】をクリックします❺。

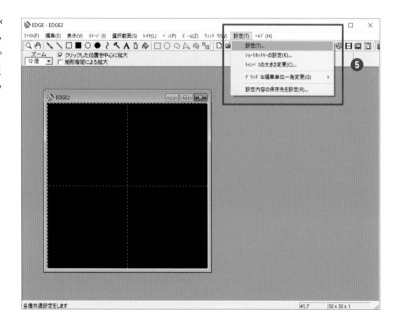

「グリッドの色」欄「グリッド（小）」の右にある【...】ボタンをクリックします❻。今回は濃いグレー（赤80、緑80、青80）に色を変更しますが、見やすい色であればなんでもかまいません。「グリッド（大）の間隔」も8に変更します❼がこれは好みです。【OK】をクリックします。

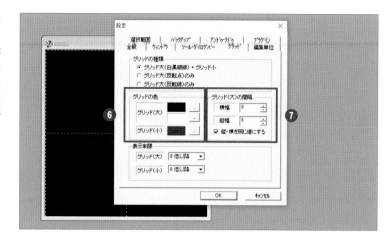

これでグリッドが濃いグレーで浮かび判別しやすくなりました。

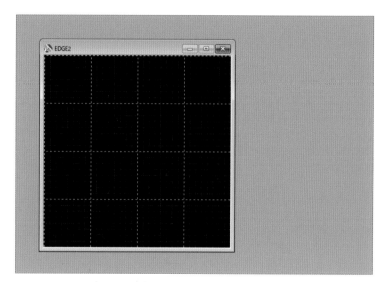

2 パレットの設定

【表示(V)】→【カラーパレット(C)】をクリックします。表示されるのがカラーパレットウインドウです。今回は色を自分で作って必要な分だけパレットに追加していく、という方法で色を管理していきます。最初はすべて黒になっており、そのうち一番左上の黒がキャンバスの背景色として設定されています。

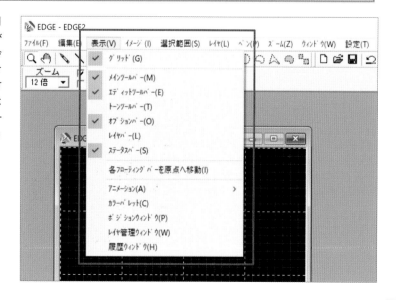

色の変更はカラーパレットウインドウの【白い矢印マーク】❶をクリック→左上の黒をクリック→【赤緑青のスライダー】❷を動かすというように行います。赤緑青の欄にそれぞれ数字を直接打ち込むこともできます。背景色は描きたい物には使わない色を設定しておくようにして下さい。今回はお寿司を描きますが黒を使わない予定なので、背景色は黒のままにしておきます。背景色はいつでも変更もできます。

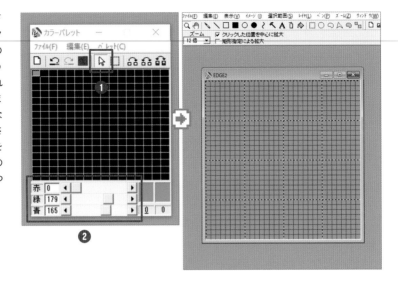

3 ポジションウインドウ

もう一つ、便利な機能を表示させておきます。【表示(V)】→【ポジションウインドウ(P)】をクリックします。今描いているキャンバスをプレビューして表示してくれる機能です。作業時はキャンバスを何倍にも拡大していますが、このウインドウで絵を原寸の倍率で表示しておけば常に元のサイズでどのように見えるか確認しながら作業ができます。キャンバスやパレットの邪魔にならないように位置を調整しておきます。

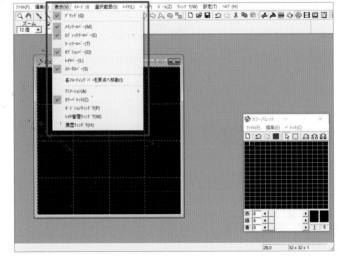

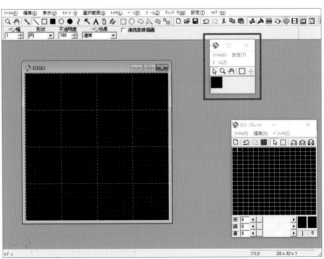

STEP 05　お寿司を描いてみよう

STEP01～STEP02の基本を意識しつつ、実際にドット絵を描いていきます。事前に決めた通り「32＊32ピクセル」「縁取りなし」で制作します。どんどん線を引いて、グリッドにドットを置くという感覚にに慣れていきましょう。

1　各種ツールを使って描く

いよいよお寿司を描いていきます。まずはシャリを握ります。パレットに色を追加しましょう。背景色の右隣の黒をクリックし、白に変えます。

【自由曲線の描画】❶や【直線の描画】❷を使って形を取っていきます。イメージ通りの線が引けるようにどんどん描いてみて下さい。間違えたら【元に戻す】で戻りましょう。

「ctrl」＋「Z」キーで「元に戻す」と同じ操作ができます。かなり頻繁に使う操作なのでぜひ覚えて下さい。

ショートカット
「ctrl」＋「Z」元に戻す

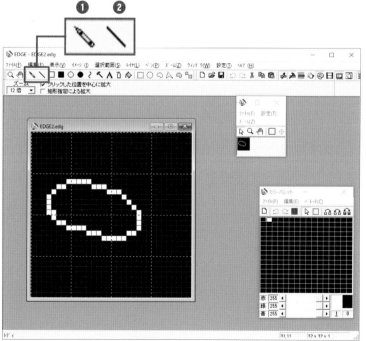

2 位置の調整

位置を調整したいので【矩形領域の選択】❶を使います。シャリをすべてドラッグで囲んだら、ドラッグ＆ドロップまたは矢印キーで移動させます。ひとまず真ん中辺りに移動させておきます。移動し終えたら囲んだところを右クリックし、【選択範囲解除】で解除しておきます。

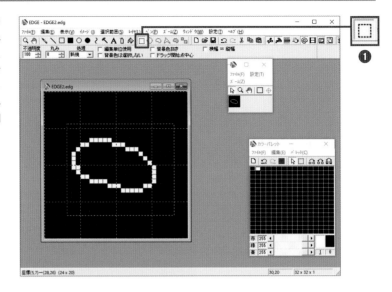

【同色範囲の塗りつぶし】❷で塗りつぶします。

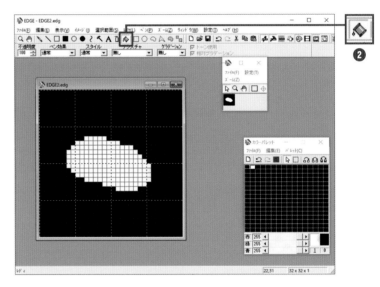

3 レイヤーを使う

マグロの切り身を乗せます。後から編集しやすいように、レイヤーを分けておきましょう（難しければレイヤー分けしなくても問題ありません）。【表示(V)】→【レイヤ管理ウインドウ(W)】をクリックします。

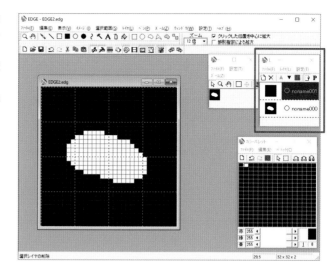

表示されたウインドウの【レイヤの新規作成】をクリックでレイヤーを増やします（ここではnoname001という名前）。新しいレイヤーが選択された状態、つまり【noname001】の周りが青くなっている状態を確認してマグロを描いていきます。

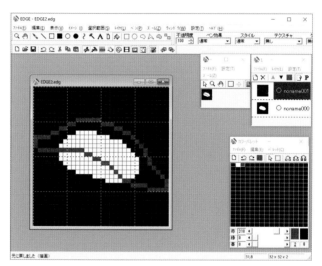

パレットに赤を追加します。切り身の厚みを意識して、シャリに乗ってる様子が違和感なく見えるように形や位置を考えて描くと良いでしょう。

4 線を消す

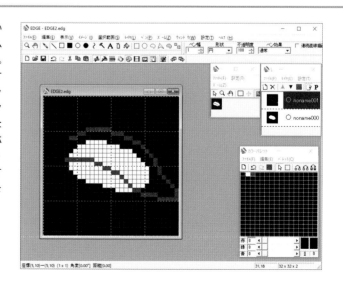

少しマグロの形（左側）を調整したいと思います。EDGEには消しゴムツールのようなものはありません。描いたドットは「背景色で上書きする」ことで消します。背景色はパレットの一番左上ですね。その黒をクリックで選び、修正部分を上からなぞっていきます。ちなみにキャンバスの上で右クリックするとスポイトになります。カーソル部分の色をすぐに拾えるのでわざわざパレットをクリックせずに済みます。

初級編

PART1

EDGEを使ったドット絵作成の基礎を学ぼう

これでお寿司全体の形を取ることができました。後から形を大きく修正するのは非常に大変なので、この段階までに形の調整を済ませてしまうのがおすすめです。自分のイメージ通りに形が取れているでしょうか。お寿司の場合はシャリとネタの大きさのバランス、ネタが上に乗ってしなっていること、この辺りがポイントです。ポジションウインドウもよく見比べつつじっくり調整してみて下さい。

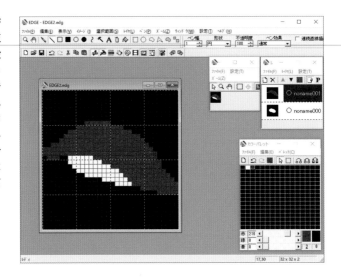

5 マグロを描き込む

ここからはどんどん描き込んでクオリティアップを目指します。もう一色濃い赤を追加して、マグロの「厚み」を表現します。

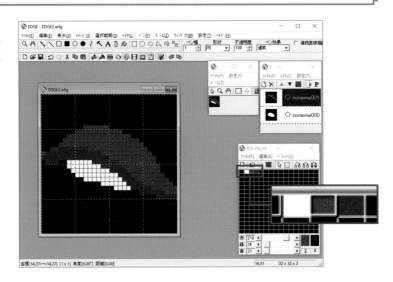

最初の赤も色味が気になったので少し調整します。既に塗ってある色を調整したいときは新しく色を作って上から塗る必要はありません。右図は分かりやすく極端にした例です。「ここはパレットの左から3番目の色が置いてある」という扱いなので、パレットの3番目が緑に変われば同時にキャンバスの色も緑に変わります。

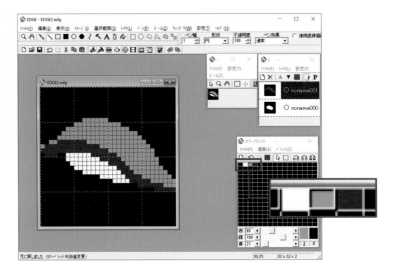

さらに2色追加して刺身の筋を描き
ます。実際のお寿司の写真を見るな
どして、筋がどの方向に入っている
かよく見て下さい。絵を描く際に資
料を観察することは非常に大切で
す。

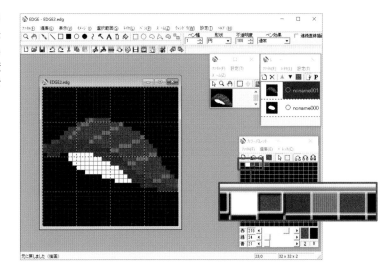

刺身の光が当たる部分に明るい赤
を、陰になる部分に暗い赤を置きま
す。明るい赤は新しく作りましたが、
暗い赤は先ほどの筋に使った色を流
用しています。刺身の面と筋という
別々の部分なので色を分けなけれ
ば、となりがちですが似たような色
味になりそうなときは統一させてし
まうと、ドット絵全体を見たときに
すっきりと綺麗に見えます。

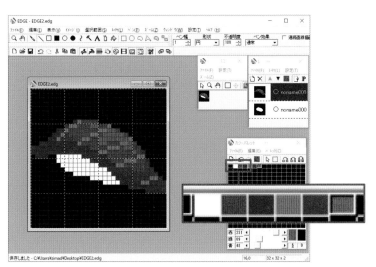

6 シャリを描き込む

シャリの描き込みに移ります。STEP
05-3でレイヤー分けをしている場
合は、始めにシャリの方のレイヤー
を選択することを忘れないで下さ
い。ここでは【レイヤ管理ウインド
ウ】の【noname000】のレイヤー❶を
クリックします。一番明るい白（赤
255、緑255、青255）は光が当たる
所に使いたいので、ベースの色を少
しグレーに寄せた白❷で塗りつぶし
ておきます。

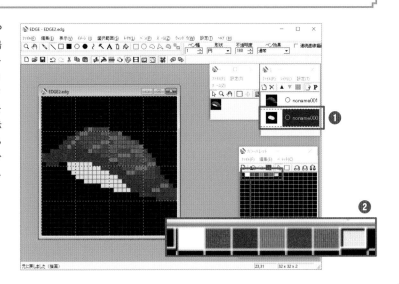

陰になるようなところに濃いグレー
を追加します。シャリの粒感を出し
たいので、市松模様をベースにする
ような形で色を配置していきます。
このドットの置き方が大事なポイン
トで、質感に大きく影響が出ます。
マグロに使ったようなベタ塗りは均
一な質感やツルっとした質感の印象
になり、市松模様状の塗りはザラザ
ラした質感の印象や粒の表現になり
ます。
例：いくらの粒、ケーキのスポンジ、
エビフライの衣など

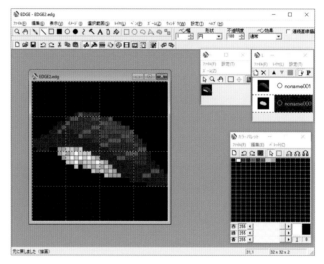

一番明るい白を置きます。シャリを
1ドットだけ削りました。粒感を出
すための隠し味です。ただしやりす
ぎると輪郭が崩れてしまうので注意
して下さい。

7 仕上げ

マグロに戻ります。見直してみると
明るい赤と筋の色味が近くてぼやけ
てしまっているので調整します。

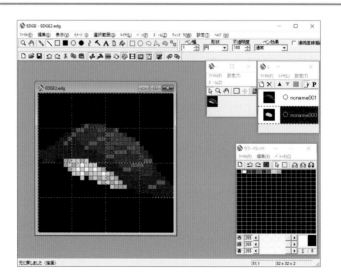

白でハイライトを入れます。グッと一気に美味しそうになったのではないでしょうか。食べ物はこの端々しさを出せると非常に魅力的に見えます。ポイントは思い切って明るい色にすること、あまりたくさん入れすぎないことです。これもお寿司の写真を沢山見比べて、美味しそうに見える物はどんなハイライトの入り方をしているのかよく研究して下さい。

色や形の全体のバランスを確認して、問題が無ければ完成です！

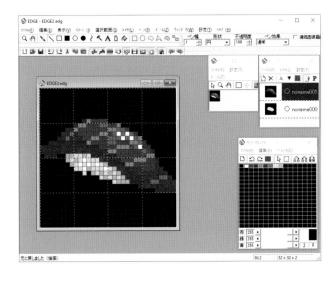

8 差分を作る

STEP05-5で解説した、パレットに作ってある色を変える機能を使うことで、完成した絵の色違いの差分を簡単に作ることができます。刺身の色をオレンジ系に調整すればサーモンのお寿司の完成です。このように形が同じで色違いの物を作りたいのであれば、一から作り直さずとも手軽に様々な種類を量産できます。中トロやタイなども同じように作れそうですね。

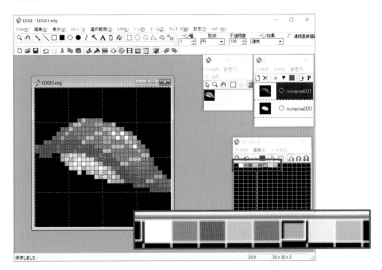

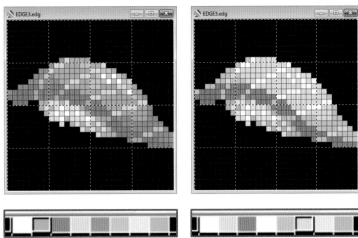

ドット絵を書き出そう

完成したドット絵を画像として書き出して保存しましょう。書き出す際に、ドット絵特有の注意点があります
のでここで説明していきます。

1 データの保存

【ファイル(F)】→【名前を付けて保存
(A)】をクリックします。

新規ウインドウが出てくるので、【保
存する場所】は任意の自分が見つけ
られる場所に、【ファイル名】は任意
の自分が判別できる名前を付けて下
さい。

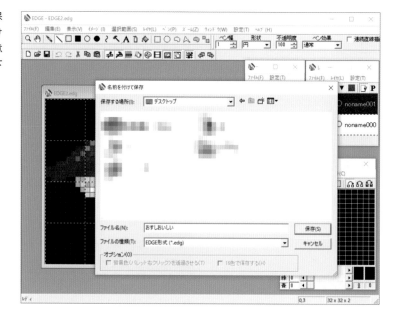

2 ドット絵の出力

EDGE形式は編集用の形式なので、画像として見られるように出力します。同じように名前を付けて保存をクリックします。【ファイルの種類】を今回は【PNG形式(*.png)】を選んで下さい。【GIF形式(*.gif)】でも問題ありませんが、特に理由が無ければPNG形式で保存しておきましょう。

注意

> ドット絵は「JPEG形式」で保存しないで下さい。ドット絵はJPEG形式と絶望的に相性が悪く、画質が劣化してせっかく整えたドットがガビガビに崩れてしまいます。EDGEではそもそもJPEG形式で保存できませんが、ドット絵を描く上で必ず知識として覚えていて下さい。

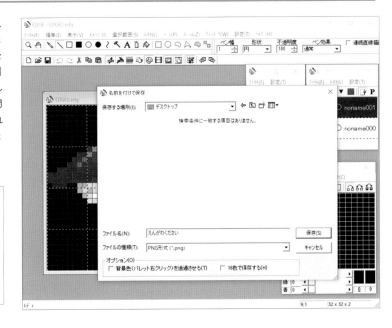

このまま保存をクリックすると、背景の黒が周りについたままになってしまいます。

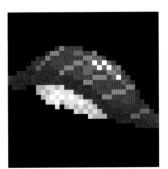

【オプション(O)】の【背景色(パレット右クリック)を透過させる】にチェックを入れます。

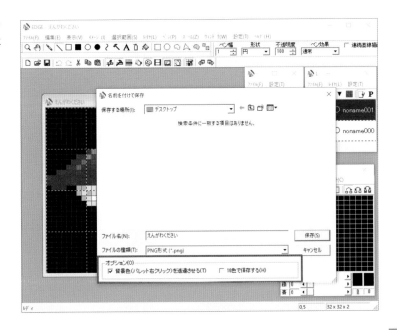

【保存(S)】をクリックすると確認の
ウインドウが出てきます。png形式
で保存してしまうとレイヤー情報が
失われてしまいますが、STEP06-1
でEDGE形式でも保存しておいたの
で【PNG形式(O)】をクリックして大
丈夫です。

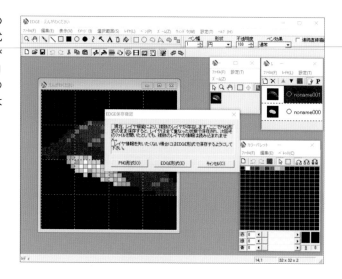

これで保存完了です。

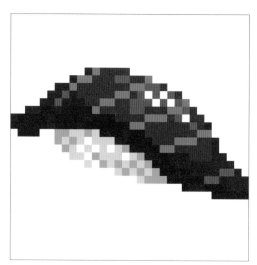

3 ドット絵の拡大

ドット絵をSNSに投稿したりアイコ
ンに設定するような場合、原寸のま
まだと小さすぎて見えなかったり、
無理やり引き伸ばされぼやけて表示
されたりします。よって完成した
ドット絵を何倍かに拡大した状態で
出力します（SNSによって適正サイ
ズは様々です）。レイヤーが複数ある
と拡大ができません。STEP06-2で
保存したPNG形式のデータを開く
か、【レイヤ管理ウインドウ】の【選
択レイヤを下のレイヤと重ねる】を
クリックしてレイヤーを一つにまと
めておいて下さい。

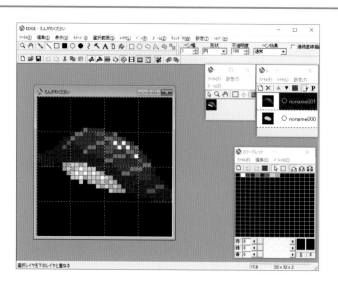

【イメージ(I)】→【拡大縮小(K)】をク
リックします。

新規ウインドウが出てくるので【倍
率指定】の数字を2にすれば2倍、4
にすれば4倍に拡大されます。今回
は8倍にして【OK】をクリックしま
す。倍率指定には必ず整数を入れて
下さい。左下図は例として1.5倍に
拡大したものですがドットの比率が
バラバラになってしまいます。拡大
したらSTEP06-2と同様にPNG形
式で出力して完成です。

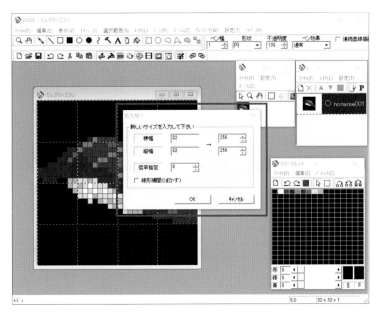

完成

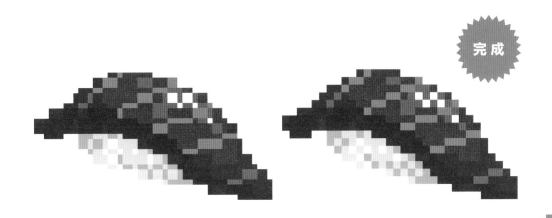

dotpictで人物と背景の
ドット絵を完成させよう

dotpictはスマートフォンやタブレットで描くことができるピクセルアート制作アプリで、画面上にタッチして描画します。基本の描き方と便利な機能を見ていきましょう。

解説	ななみ雪
使用ツール	dotpict
Twitter	@yuki77mi

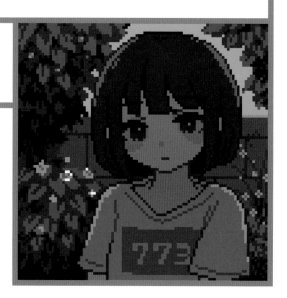

ピクセルアートの魅力とは

ピクセルアートは色数やピクセル数の制限の中で試行錯誤する楽しさがあります。そして様々なスタイルがあり、小さなピクセルアートも大きなピクセルアートもそれぞれ魅力的で、懐かしさと同時に新しさも感じられ、見るのも描くのも飽きません。

今回の作品について

女の子と植物を描くのが好きなのでどちらの要素も入れてみました。葉を描くのは少々手間がかかりますが、植物があると画面が映えますし慣れてくると描き込むのも楽しいのでぜひみなさんにも挑戦してみてほしいです。

STEP 01　線画を描こう

他のペイントソフトのようにピクセルアートでも輪郭となる線画を描くことから始めます。画面上をタップして描くこともできますが、タッチペンを用意すると描きやすいです。

1　キャンバスを作ろう

まずはキャンバスを新規作成します。dotpictを起動したら鉛筆マーク ❶ を選択し、【キャンバス】→【新規作成】❷ をタップします。

今回は解説を割愛しますが【アニメーション】の項目からは複数のパターンを組み合わせてGIFアニメーションの作成ができます。

サイズを選択する画面が出ます。今回は96×96を選択してください。

続いてパレットを選択します。今回は【FirstPallet(はじめてのパレット)】を選択します。

キャンバスが出現しました。早速描いていきたいところですが、タッチペンを使用して描く場合は【設定】の項目をタップしましょう。詳しくは次ページで説明します。

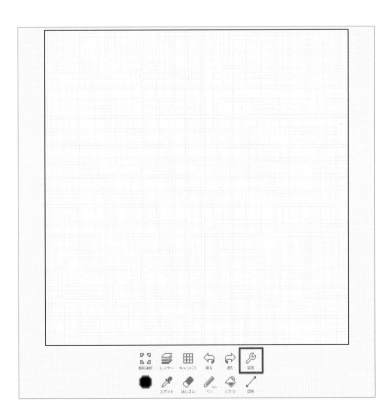

COLUMN **タッチペンを使用する場合**

dotpictは画面を指でタップして描く
ことができますが、タッチペンを使
うこともできます。今回、私はApple
Pencilを使用して描いていますので
【設定】の【ペン設定】から【タッチペ
ンモード】と【Apple Pencilのみ反応】
の項目を有効にしています。

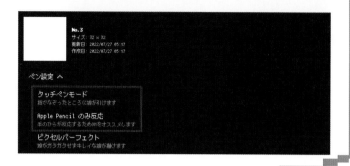

2 人物の顔、髪の輪郭を描こう

ペン A が選択されていることを確認
して、線を描いてみましょう。今回
は人物と背景を描いていきます。ま
ずは人物の顔の輪郭から描きましょ
う。色 B は初期状態では黒が選択さ
れていると思うのでそのまま描いて
いきます。描いた線を消したい場合
消しゴム C を選択し消したい部分を
なぞります。
顔の輪郭を描きました。後で修正で
きるので、だいたいの形でも構いま
せん。

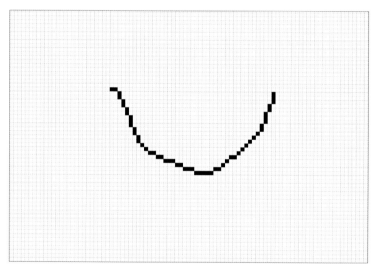

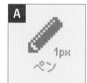

次に髪の毛の輪郭を描いていきま
す。パーツごとに輪郭の色を変えて
描くと後から編集しやすいので顔の
輪郭の黒とは違う色で描いていきま
す。【色を選択】をタップして選択し
ます。

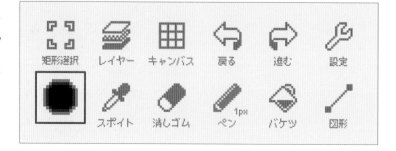

【色を選択】を選択するとパレットが
出てきます。今回は髪の輪郭色を茶
色で描いていきます。茶色をタップ
して選択し、描いてください。

髪の毛の輪郭が描けました。

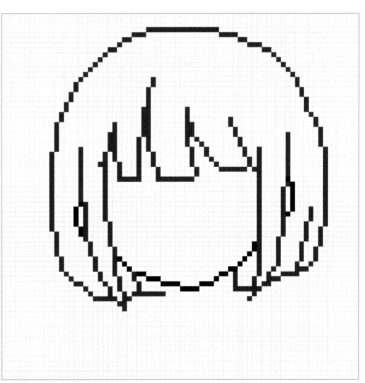

■ 人物の輪郭を完成させよう

STEP01-2の顔と髪の輪郭と同じ手
順で、パーツごとに色分けして輪郭
を描いていきます。体の輪郭、目、
服の輪郭を描きました。

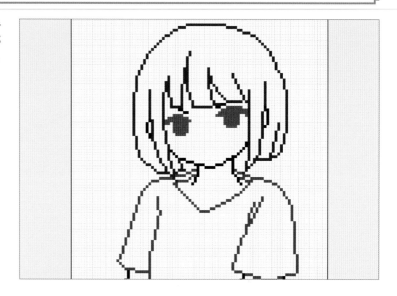

4 ■ 絵を移動させてみよう

背景を描く前に少し人物の位置をず
らしてみます。【矩形選択】をタップ
し選択します。

背景を描く前に少し人物の位置をず
らしてみます。【矩形選択】をタップ
し選択します。

少し右に移動しました。位置を決定
したら【移動完了】をタップします。
移動完了です。

口や眉毛を描き足しました。これで
人物の線画は完成です。

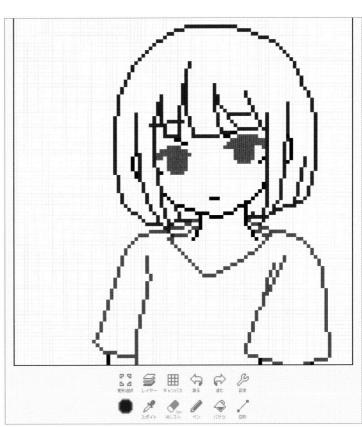

STEP 02 | 色分けをしよう

線画を描くことができたらパーツごとの色分けをしてざっくりとしたイメージを掴むようにします。ここでの色はパーツをわかりやすくするためのもので仮の色で構いません。

1 | 人物の色分けをしよう

まずは髪の毛をオレンジに塗りつぶしていきたいので、【色を選択】からパレットを開きオレンジを選択します。

後から色を編集して変えていくので、この際選ぶ色は他の輪郭線やパーツと同じ色でなければ何色でも大丈夫ですが、今回はオレンジを使用します。

色がオレンジの状態でバケツを選択します。そして塗りたいパーツの上をタップします。線で囲まれた部分が塗りつぶされるので、髪の毛の部分が全てオレンジになるように塗りつぶしていきます。

髪の毛に仮の色が置けました。同様
の手順で肌、服もそれぞれ仮の色で
塗りつぶしていきます。

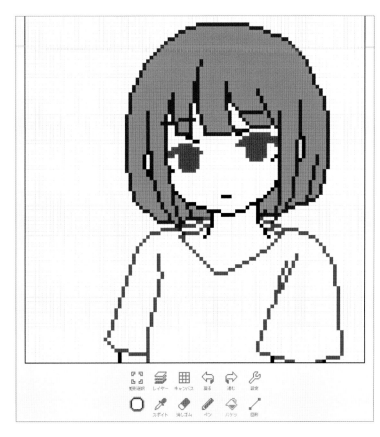

人物の色分けが完了しました。

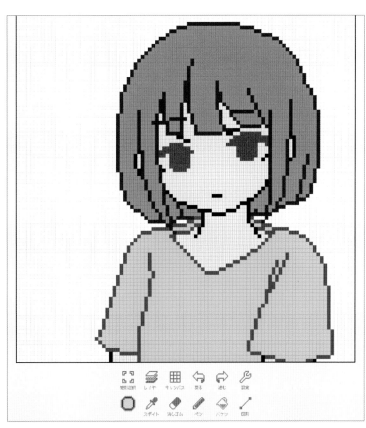

次は背景をざっくり色分けして描いていきます。今回背景は輪郭線なしで描いていきます。

背景に描きたいものを考えて(今回は木、塀、空)それぞれ色分けしていきます。緑色を選択し木の大体の輪郭を描き、同じく緑色で塗りつぶしします。

塀、空も同様にそれぞれのパレットでまだ使用していない色で描いて塗りつぶします。

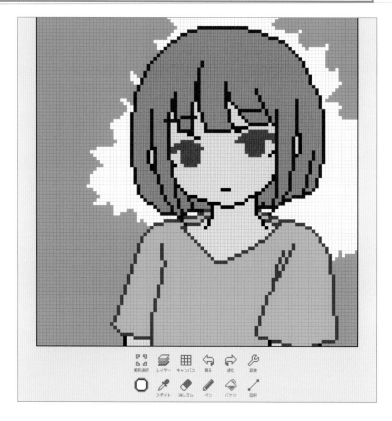

背景の色分けが終わりました。

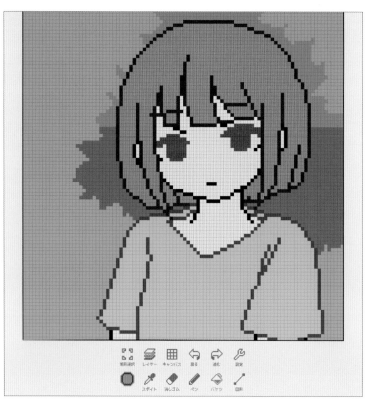

色分けが終わったら色が見やすいようグリッド線を非表示にすると次項の作業がやりやすいです。
メニューにあるキャンバス❶を選択しガイド表示❷をタップすると非表示にできます。

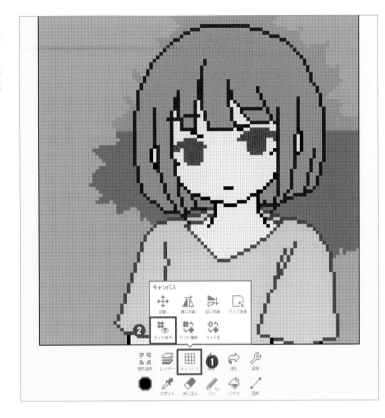

STEP 03　色を変更しよう

dotpictでは色の変更が簡単にできるので「値」のカラーコードを変更してさまざまな色を試してみることができます。色あい、鮮やかさ、明るさなど数値を調整してしっくりくるものを作ってみましょう。

1　色の値をいじってみよう

【色を選択】からパレットを開き、【色を編集】をタップします。

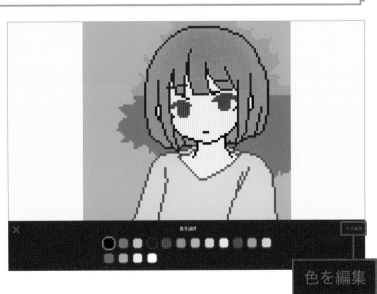

このような画面になりました。今回は【値】で色を変更していきます。

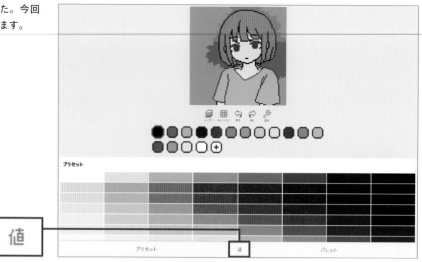

【値】を選択するとこのような画面になります。
変えたい色を選択した状態で、【色あい】、【鮮やかさ】、【明るさ】のそれぞれのバーの上にある▼ボタンを動かすと色が変わります。まずは髪の毛に使っているオレンジの色味を変えてみます。

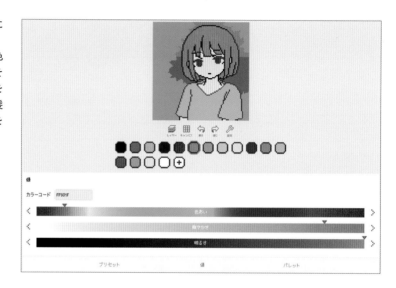

まずは感覚をつかむため適当にいじってみましょう。【色あい】の▼ボタンをピンクの部分に持ってきて、鮮やかさと明るさの▼ボタンを右の方に寄せてみました。
【鮮やかさ】は左に行くほど淡くなり、右に行くほどビビッドになります。
【明るさ】は左に行くほど暗く黒に近くなり、右に行くほど濁りのない明るい色になります。
dotpictでは▼ボタンをいじるとリアルタイムでキャンバスの色が変わりますので、絵を見ながら色んな色に変更してみると感覚がつかみやすいです。

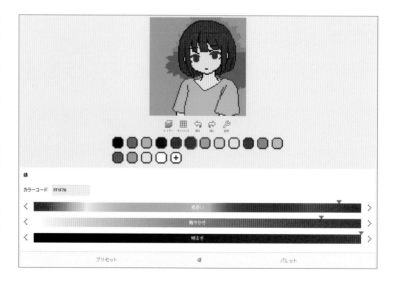

2 好きな色に変更しよう

色の値の感覚がつかめてきたら各パーツを好きな色に変更していきましょう。今回は髪をピンクみのある落ち着いた色にしたかったので、画像のような値に設定しました。
後から色は変更できるので、大体の色でも大丈夫です。

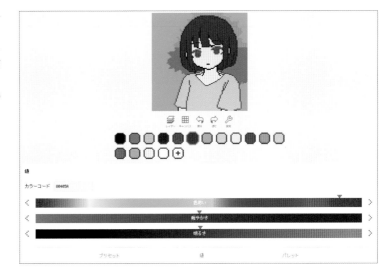

全てのパーツ、輪郭線の色を変更しました。
自然な色選びのコツとしては、鮮やかさ、明るさを上げすぎないことです。少しくすんだ色や明るすぎない色を選ぶと背景と人物がなじみやすいです。

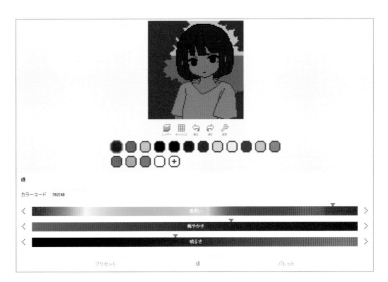

細部を描き込もう

最後に細部の仕上げをして絵を完成させていきます。ドットで構成されているピクセルアートですが目や髪の
ハイライトや植物の描き込みなどを行なうと味のある仕上がりとなります。

1 人物を描き込もう

人物の顔を描き込んでいきます。頬
の赤みや瞳の光などを描き込みま
しょう。
瞳の色は髪と同じ色を使用します。
頬の色や白目の部分の色は他のパー
ツに使用していない色を選択して好
きな色を作り塗っていきます。
dotpictでは現在32色までの色が使
えます。似たような色で塗れそうな
ところは同じ色で塗ると後で色が足
りなくならずに済みます。

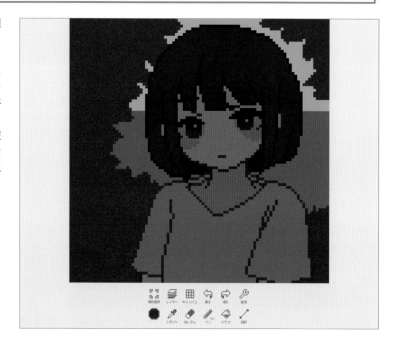

2 背景を描き込もう

背景の木を描き込んでいきます。
塗ってある緑より薄い緑を作って葉
の形に描き込んでいきます。細かく
描き込みたいときには画面をピンチ
してズームしながら描いていきま
す。

葉の影を描き込んでいきます。濃い
緑ではなく青色を使うとより自然で
す。木の幹も描き込みます。
髪の毛の輪郭線と同じ色を使用しま
した。

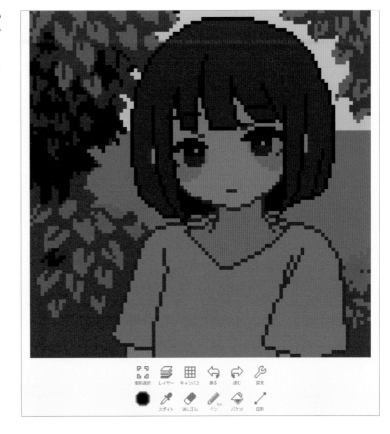

木の描き込みができました。ここか
らさらに描き込んで仕上げていきま
しょう。

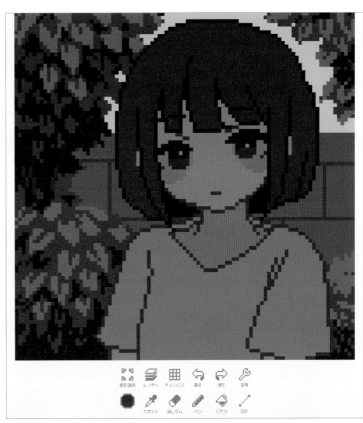

3 パレットの色を増やそう

描き込んでいくうちに色が足りなく
なってきたらパレットの色を増やし
ます。【色を選択】からパレットを開
き、色の編集画面にします。そして
色の並びにある【＋】❶ボタンをタッ
プすると新しく白が17色目の色とし
て追加されます。あとは【値】❷を好
きな色に調整して使っていきます。

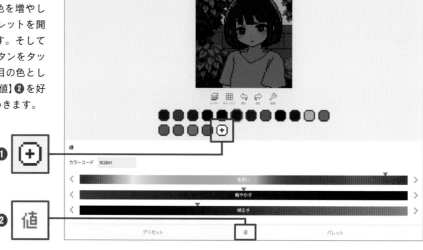

❶ [＋]

❷ 値

4 仕上げ

背景、人物の細かい部分を仕上げて
いきます。花を追加したり髪の毛の
光の当たってる部分を塗ったりしま
す。色の微調整も適宜行います。

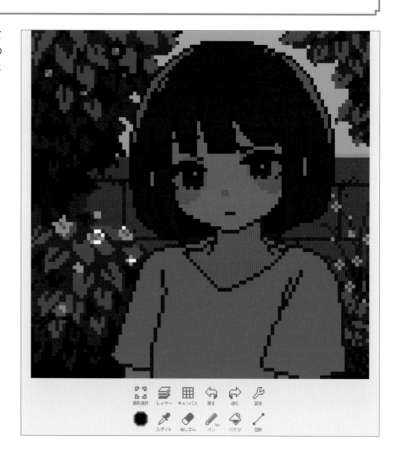

納得いくまで描き込んだら完成です！

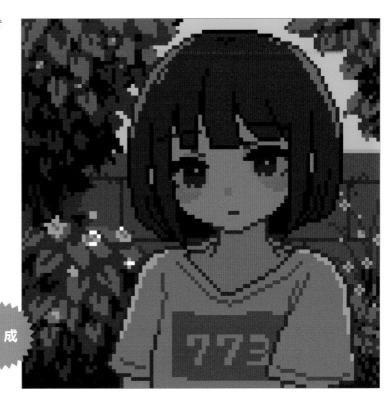

完成

COLUMN　色の変更をして絵の雰囲気を変えてみよう

dotpictでは色の変更が簡単にできます。
完成した絵をコピーして色を変えてみるのも楽しいです。
全体的に明るさと鮮やかさを少しずつ上げてみました。
明るい印象になりますね。

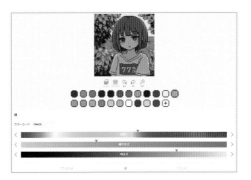

こちらはがらっと色あいを変えて全体を青色に寄せてみました。鮮やかなピンクを入れてアクセントをつけてます。
このように色によって簡単に印象を変えることができるので、ぜひいろいろ試してみてください。

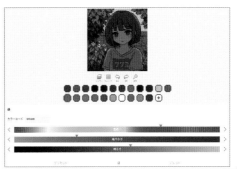

STEP 05　dotpictの上級者設定

前ページまでの機能の使い方で基本的なドット絵の描き方となりますが、dotpictには上級者設定という項目があります。これらの機能を使ってみるとより効率的な作業をすることが可能です。

1　上級者設定を展開する

【設定】から上級者設定をオンにすると使える機能について紹介します。

2　レイヤーを表示

【レイヤーを表示】を有効にするとペイントソフトのようにレイヤーで管理ができます。レイヤーを3枚まで使用できるようになります。背景を描くときに便利。

3 自動選択を表示

【自動選択】を選択した状態でキャン
バス上の選択したい部分をタッチす
ると隣接する同じ色の部分が全て選
択されます。

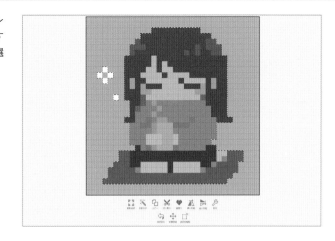

4 縁取りを表示

縁取りに使用したい色を選択した状
態で縁取りしたい部分を選択し、【縁
取り】をタップします。すると選択
した箇所の周りに縁取りができま
す。

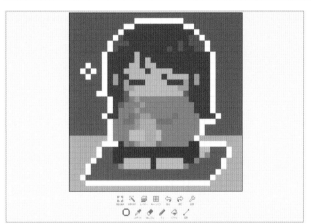

5 プレビューを表示

左上に絵全体のプレビューが常に表
示されます。大きなキャンバスで細
部を描き込んでいるときでも全体の
バランスが見られて便利。

CHAPTER

2

ピクセルアート
中級編

続いて少し踏み込んだ「ピクセルアート」の使い方を紹介してい
きます。この章で主に扱うツールは「Aseprite」です。Windows
やMacにも対応しているので環境にあったものを使うことがで
きます。アニメーション機能が豊富なので出来上がったドット絵
から複数パターンを作れば簡単な動きのパターンが作れます。
また、キャラクターと背景を組み合わせたランドスケープ作品
などの大作にもチャレンジしてみましょう。

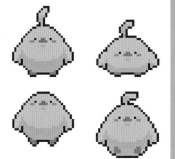

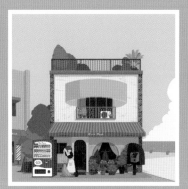

Asepriteを使った GIFアニメーションの基礎を学ぼう

「Aseprite」はアニメーション機能が豊富なツールです。このパートでは「Aseprite」で作ったドット絵を組み合わせた簡単なアニメーションの作り方を見ていきましょう。

解説｜asaha

使用ツール　Aseprite
Twitter　@vpandav

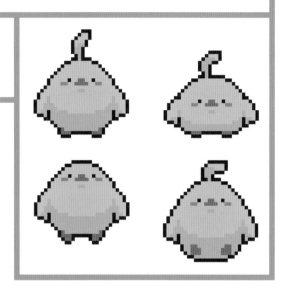

ピクセルアートの魅力とは

解像度が低く情報が粗いからこそ、見た人に想像を広げる余地が多くある点が魅力の1つだと思います。カクカクした絵なのに柔らかく感じたり、点の明滅だけで目がまばたきしたと感じるなど、想像力の補完で見た目以上の意味が生まれるのは面白いです。

今回の作品について

一頭身のキャラクターは描きやすく動かしやすいモチーフです。頭身が高くなるほど体の軸や関節など意識する箇所が増えて難しくなりますので、イラストやアニメに慣れていない方はヒヨコなどのシンプルなキャラからチャレンジするのがオススメ！

STEP 01　ヒヨコを描いてみよう

ドット絵で、まるくてモチモチとしたキャラクターをデザインします。解説を参考に、自分好みの最高に可愛いドット絵キャラを目指してみましょう！

1　キャラクターの土台のシルエットを描こう

早速ヒヨコを描いていくために、まずはAsepriteで新規スプライトを用意します。
今回は32×32pxサイズ❶、カラーモードはRGB❷で作成します。
描き始めるときに決める画像サイズは、用途が決まっている場合以外は目安程度と考えて大丈夫です。慣れないうちはサイズ内に無理やり収めようとせずに、描きやすいサイズに調整していきましょう。

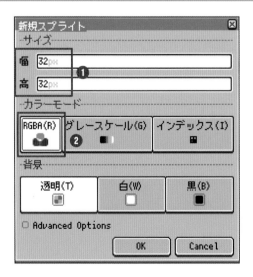

丸くてもっちりしたヒヨコにしたい
ので、まずは画面中央付近に【塗り
つぶし円形】ツールで円を作成しま
す。画像では直径20pxの円を作成
しています。
【Shift】キーを押しながらカーソル
を操作すると、正円を描画すること
ができます。もっちりした感じを出
すため、円の底面を塗り足して卵型
に近づけます。

今回は最終的に黒い縁取りがあるデ
ザインにしたいと思います。
完成形を想像しやすくするため、こ
の段階で全体に黒いフチをつけてお
きます。

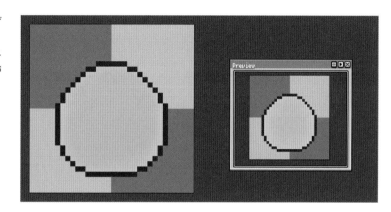

2 キャラクターの顔をデザインしよう

いよいよ顔を描いていきます。
顔のパーツをどれほど描きこむかに
よって体のサイズに影響があるた
め、顔から先に描いています。

今回は体全体のもっちり加減を活か
すため、顔はシンプルにしました。

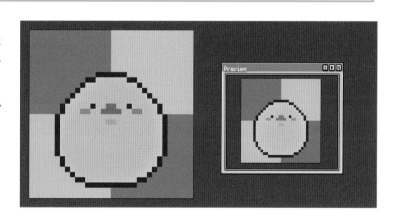

COLUMN　ドット絵のためのデフォルメについて

右はキャラクターの顔をイラストに
描き起こした絵です。
ドット絵ベースで顔のデザインを決
めているため、イラストにするとと
てもシンプルですね。
ドット絵だけ見ると目もクチバシも
ほっぺの赤みも実際にはカクカクし
ていますが、受け手の想像力により
このイラストのような丸い雰囲気に
補完されているんじゃないかと思い
ます。

ドット絵のためのキャラクターデザ
インをするとき、顔の細かいパーツ
をどれだけ少ないドットで表現でき
るかが重要になってきます。例えば
白目と黒目がくっきりしている目を
描こうとすると、白目2ピクセルに
対して黒目部分も数ピクセルほしく
なるため、その分だけ顔の面積を占
める目の割合が大きくなります。特
に丸い目は描くのが難しく、最小単
位で表現しようとするとどうしても
四角い印象になってしまい、大きく
描きたくなりがちです。「目」をはじ
めとした顔のパーツにどの程度こだ
わるかによって、

①画像サイズを大きくして、キャラ
クター全体を大きくする
②画像サイズは大きくせずに、細か
なニュアンスを省略して表現する

……といった方法に切り替えていき
ましょう。

黒目と白目をはっきりさせた場合

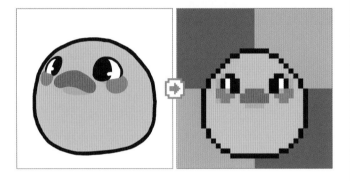

最小単位で表現しようとすると角張った印象に

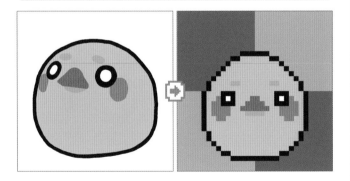

余談ですが、②を突き詰めていくのもドット絵の醍醐味と言えると思います。色差や中間色などを駆使してどれだけ少ない面積に情報量を詰め込んだとしても、画像のサイズが小さければ小さいほど、見た目は当然カクカクです。先ほど、「受け手の想像力によってイラストのような丸い雰囲気に補完されている」と書きましたが、レトロゲームのカクカクしたキャラクターが、なめらかなシルエットとして思い出に残っていたりしませんか？　この「受け手の想像力」をどれだけ引き出せるドット絵になっているかが重要です。見た人に余計な情報を与えないようにするため、あえて影やパーツを細かく描き込みすぎないこともテクニックの一つだと思います。

描き込みをデフォルメし省略した表現

3 体のパーツを描き足そう

顔が決まったので、必要な体のパーツを描いて全体を整えます。今回のヒヨコはこの後アニメーションさせたいと思っているため、動かしたときに映える「揺れるパーツ」を付けたいと思います。頭に1本大きな毛を生やしてみました。

手羽を描き加えます。全体的にもっちりしたヒヨコを目指しているので、お腹の面積に対して大きすぎないサイズに。

足を描き加えます。キャラクターの全体像を見ながら、色々な形やサイズを試して、最も可愛いデザインを模索します。

今回のように黒フチのあるドット絵で、足のように細いパーツを描くとき少し注意したい点があります。

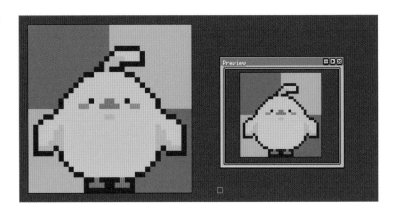

イラスト A のような足の形をイメージして、ドット絵を描くと黒いフチ取りが足の形状を四角く強調しすぎてしまい、イラスト B のように意図した足とは違う印象を与える可能性があります。細いパーツはなるべく離し、フチとフチの間に隙間が生まれるようにすることで防ぎます。

色々な足の形を試し、画像のようにお腹の下に少し隠れた足の形にすることにしました。これだと全体のシルエットの丸さを損なわず、ちいさくてかわいい足を表現できます。

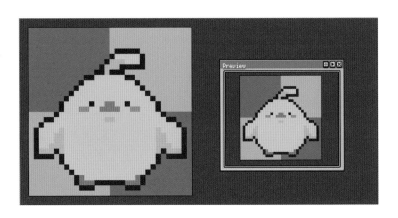

4 全体を整えて影を付けよう

ヒヨコを構成するパーツがそろったので、改めて全体を整えます。少し広げた形になっていた手羽を、体に密着させました。体の下側に影も付けましたが、もっと丸くてもっちりしたヒヨコにするために、思い切って大きな影を入れてみます。明暗が大きく付いたことで顔まわりの丸さが強調され、ポップな印象に。影の入れ方は好みや描き手のタッチによるところが大きいので、ぜひ色々な塗り方を試してみて下さい。

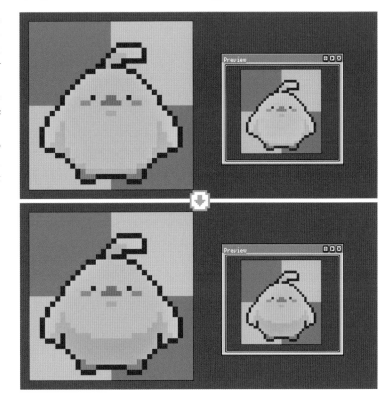

5 簡単にまばたきのアニメを付けてみよう

可愛いヒヨコが描けたので、とても簡単なアニメーションを1つ試してみようと思います。Asepriteのメニューから【表示】→【タイムライン(T)】を選択❶します。アニメーションを作るためのタイムラインが表示されるようになります❷。
「レイヤー1」と書かれた右側にある「●」❸が、今描いたヒヨコが入っている「セル」です。

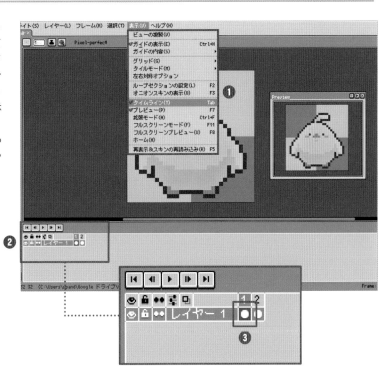

セルの上に書かれた数字の「1」が、
アニメーションの1コマ目であるこ
とを示す「フレーム番号」です。この
フレーム番号の上で【右クリック】し、
【新規フレーム(N)】❹を選択すると、
1フレーム目のセルがコピーされた
状態で2フレーム目が追加されます。

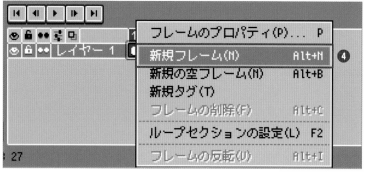

ヒヨコの目を消して、1ピクセル下
に目をつぶっている横線を描きま
す。これで、1フレーム目は目をあ
けたヒヨコ、2フレーム目は目を閉
じたヒヨコになります。このままだ
と0.1秒おきに目を開けたり閉じた
りしてしまうので、タイミングを変
更してみましょう。

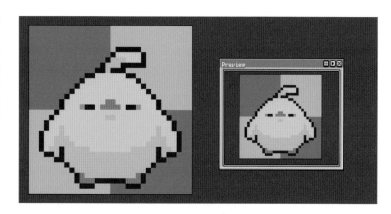

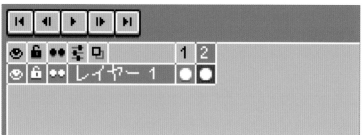

「1」のフレーム番号の上を【ダブルクリック】、もしくは【右クリック】して、【フレームのプロパティ】**⑤** を開きます。「時間（ミリ秒）」と書かれた項目の右側の数字を変更することで、そのフレームを表示し続ける時間を調整することができます。ヒヨコが目を開けている時間を長くしたいので、フレーム番号1の表示時間を延ばしましょう。フレームのプロパティが「フレーム番号 1」であることを確認し、「時間（ミリ秒）」に「1000」を入力します。ミリ秒とは、1秒を1000分の1（0.001秒）刻みで表した単位です。1ミリ秒は0.001秒、1000ミリ秒で1秒になります。つまり、さきほど「1000」と入力したので、ヒヨコが目を開けた状態が1秒間キープされることになります。2フレーム目はデフォルトの値である100ミリ秒（0.1秒）が入力された状態になっているため、これで1秒ごとにまばたきするヒヨコのアニメーションが完成しました。

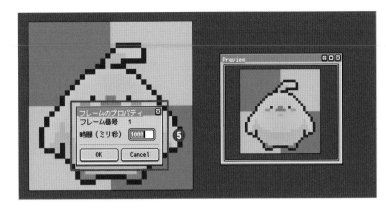

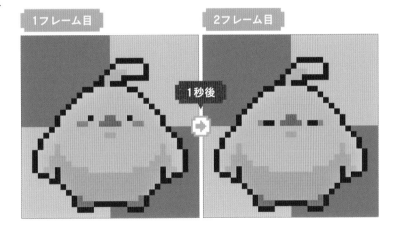

ヒヨコをジャンプさせてみよう

STEP01で描いたヒヨコに、簡単なジャンプをさせてみましょう。前回のステップで作ったまばたきのアニメフレームは一度消し、別名保存しておくことをオススメします。

1 **4フレームのアニメーションの土台を用意しよう**

タイムラインの1フレーム目に、STEP01で描いたヒヨコを配置しましょう。足元はキャンバスの下辺ギリギリに配置します。
なお、フレームのプロパティから【フレームの時間（ミリ秒）】を「100」に設定しておいてください。

タイムラインの1フレーム目で右クリック、もしくは「Alt」キー＋「N」キーを押し、1フレーム目と同じ内容のコマを3つ追加します。
（Macの場合「option」キー＋「N」キーで新規フレーム。）

ヒヨコはまだ動きませんが、4フレーム分のアニメーションの土台ができました。

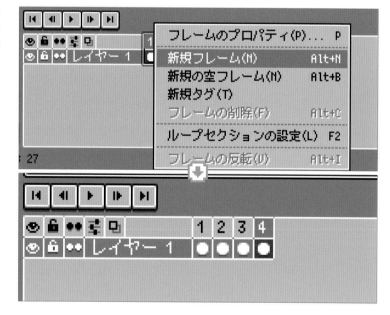

2 ヒヨコのジャンプの仕方を考えよう

動かす前に、どのように動かすかイメージを考えてみましょう。今回は、次のような動きにしてみたいと思います。

1フレーム目：立っている状態
2フレーム目：ジャンプする力を溜めて縮こまった状態
3フレーム目：勢いよく空中に飛び上がった状態
4フレーム目：落下している状態

※各フレーム、表示時間は100ミリ秒です。

ジャンプの仕方も様々ですので、動きはこの限りではありません。今回は簡単に4コマで解説を行いますが、コマ数を増やしたり各コマの時間表示を短くすることで、さらに滑らかなアニメーションを作ることもできます。アニメーションに慣れないうちは最初からヒヨコを動かさずに、塗りつぶした円を動かして色々試してみるのが良いと思います。

1フレーム目

2フレーム目

3フレーム目

4フレーム目

3 ヒヨコの体を動かそう

1フレーム目はSTEP01で描いたままの立っている状態にするので、2フレーム目から動かしていきます。2フレーム目の動きは、ジャンプする力を溜めて縮こまった状態にします。【矩形選択ツール】を選択し、頭の毛と足元を除いた、ヒヨコの体部分を選択します。

2フレーム目

選択した体を2ピクセル下げます。
少しだけ体をグッと踏み込んでいる
ようになったかと思います。頭の毛
が空中に浮いていますが、毛は後か
ら動かしますので一旦このままにし
ておきます。

続いて、3フレーム目は勢いよく空
中に飛び上がった状態にします。ヒ
ヨコの体を足元まで選択し、高い位
置に移動します。

ヒヨコの頭がキャンバス上辺にぶつ
かるくらいの高さに配置しました。

そして、4フレーム目では落下して
いる状態にします。

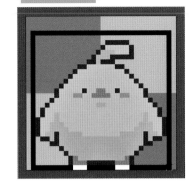
4フレーム目

STEP02-2で構想したように、落下
中の余韻を表現するため体全体を少
しだけ縦に伸ばしてみたいと思いま
す。
ヒヨコ全体を選択し、位置とサイズ
を変更していきます。

ヒヨコを画面中央付近に移動し、2
ピクセル分だけ縦に拡大しました。

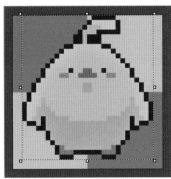

ここまでの作業で、4コマそれぞれ
のヒヨコは図のようになっていま
す。タイムラインの再生ボタン【▶】
をクリックし、アニメーションを確
認してみましょう。なお、【Preview
ウィンドウ】の再生ボタン（▶）をク
リックすると、編集操作を行いなが
らでもアニメーションをプレビュー
することができるようになります。

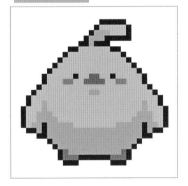
1フレーム目

2フレーム目

3フレーム目

4フレーム目

ヒヨコの頭がキャンバス上辺にぶつ
かるくらいの高さに配置しました。
動きの一つ一つに躍動感を与えるた
め、ややオーバーな表現に寄せてい
きます。

ジャンプする直前である2フレーム
目を、もっとグッと縮んだ状態にし
てみましょう。

【矩形選択ツール】で顔周辺を選択し、
お腹に近づけて移動します。

2ピクセル分下げてみました。より
オーバーな動きにしたい場合は、もっ
と思いっきり縦に潰してしまうのも
アリです！

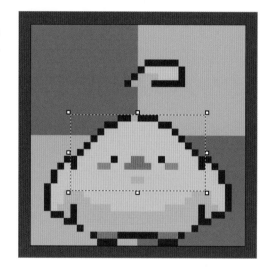

頭を移動させたことでディテールに
違和感が出たので、赤く塗った部分
を中心に形を整えます。

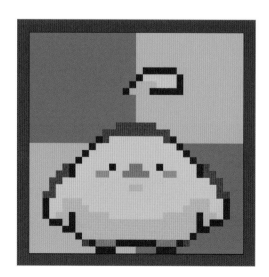

ここはお好みですが、顔もやや下向
きにし、縮こまった感じを強調して
みたいと思います。【矩形選択ツール】
で顔のパーツ周辺だけを選択し、移
動します。

2ピクセル分下に移動させ、顔が下
がり、下を向いているようになりま
した。

顔の移動に合わせて、赤い範囲を中
心にお腹まわりの影を調整していき
ます。

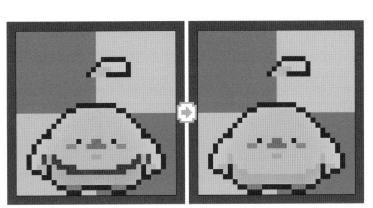

飛び上がっている3フレーム目も、
もっと上空を目指しているポーズに
変更します。顔周辺を選択し、移動
させて上を向かせましょう。

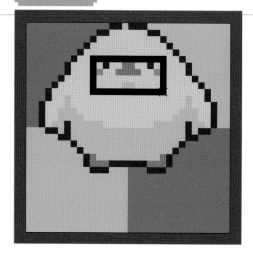

3フレーム目

顔を上に2ピクセル分移動させまし
た。さらに、オレンジ色の足も下に
1ピクセル加筆し、飛び上がったと
きに足を伸ばしている体勢にしてい
ます。

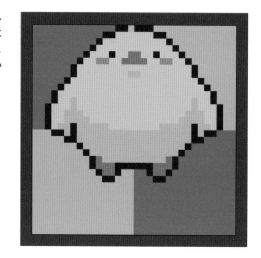

4フレーム目は落下してきて、体が
縦に少しだけ伸びているヒヨコに
なっています。赤い足元部分を変更
していきます。

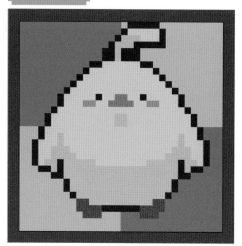

4フレーム目

足を体の内側に描くことで、3フレーム目で伸ばしていた足を一気に収縮させたような躍動感を出しています。

画像を縦に拡張したときに伸びてしまった余分な影なども調整します。

ここまでで、頭の毛以外の、ヒヨコの体をモチモチとジャンプさせる動きを作ることができました！

アニメーションを再生して確認してみましょう。

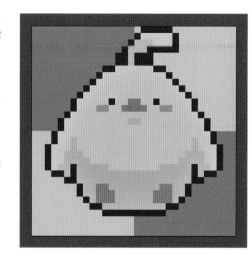

5 頭の毛を動かそう

ずっと空中に浮いていた頭の毛を動かすときが来ました！

毛は、体に少し遅れて追従してくる動きにしたいと思います。ヒヨコが縮こまっている2フレーム目では、毛先はまだ高い位置にあり、頭部にある根本に少し引っ張られている状態にしたいと思います。毛の部分を【矩形選択ツール】で選択します。

2フレーム目

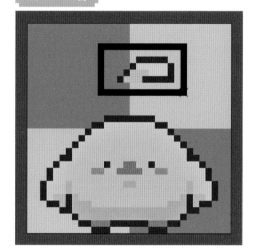

左に2ピクセル、下に2ピクセル移動しました。

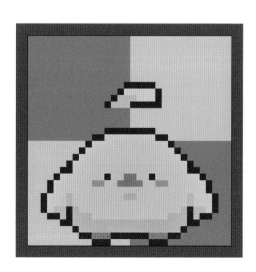

赤い範囲を加筆し、青い範囲を削って形を整えます。

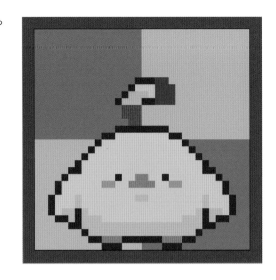

図のような形に調整しました。

3フレーム目は毛は背中側に見えなくなっているので、特に触りません。

4フレーム目の毛も移動し、落下中のヒヨコに遅れてついてくる位置に調整します。

4フレーム目

毛を左に2ピクセル移動し、形を整えます。

ここまでほとんど触らなかった1フレーム目ですが、4フレーム目から繋がって着地をしたところになるので、毛も少し高い位置に調整します。

1フレーム目

【矩形選択ツール】で毛周辺を選択した状態で、選択範囲の少し外側にマウスポインタを持ってくると、ポインタが二股の矢印マークに変化します。

その状態で選択範囲を回転させてみましょう。

図では反時計回りに45度回転させています。

回転させた状態から線と塗りを整え
ました。着地してすぐのため、毛は
まだ空中にふわっとなびいている状
態です。アニメーションをプレビュー
で確認しながら、納得がいくまで修
正を重ねてみましょう。

これで、ヒヨコがジャンプするアニ
メーション完成です！

完成した4フレーム分を並べると、
図のようになっています。

各コマの動かし方を変えてみたり、
フレームを追加するなど、さらなる
動きを色々試してみてください！

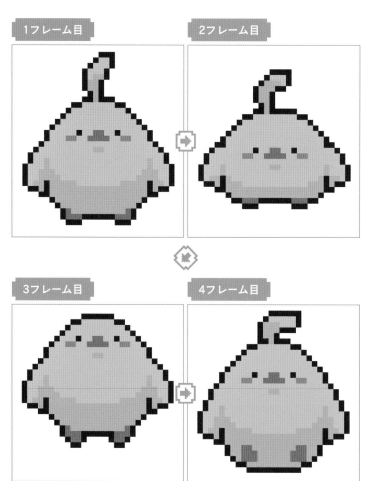

1フレーム目

2フレーム目

3フレーム目

4フレーム目

STEP 03　ヒヨコを歩かせよう

アクションゲームの操作キャラのような歩行アニメを作ります。単純なようでつまづき易い動きですので、1工程ずつ慎重にアニメーションを確認しながら進めていきましょう。

1　ヒヨコに斜め右を向かせよう

STEP01で作成したヒヨコを利用します。2フレーム以降が作られている場合は、1フレーム目だけを残して別名保存してください。

右を向かせるために、ヒヨコの中心を選択して右に2ピクセル移動します。

半ば強引に見える方法ですが、このようにパーツごとにズラしていくと、元のキャラクターのイメージを損なわずに向きを変えやすいです。立体を捉えるのが苦手な方にもオススメです。次に、体の軸に対して分かりやすくバランスを崩しているパーツから移動させてみましょう。右図では中心を右に2ピクセル移動させた影響で、左足(画面右側)だけが離れていますね。

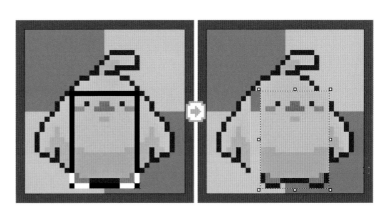

左足を2ピクセル内側に移動させました。右に向かって歩かせるため、頭の毛も左右反転し、後ろになびく形にしました。この状態でも、やや斜め右を向いて見えるようになりました！ まだまだ違和感があるので、整えていきます。

赤い円が現在のヒヨコの体型です。この形を崩さないように意識して、きれいに斜め右を向かせていきます。不安な人は、別レイヤーに補助線を引いておくのも良いでしょう。

ヒヨコの左手羽（画面右側）は、体の奥にあるのが自然です。左手羽を選択し、2ピクセル内側に移動します。

ヒヨコの右手羽（画面左側）は体の手前にありますので、サイズを大きく変更します。右手羽を選択し、内側に向かって4ピクセルほど拡大します。

ガチャガチャした見た目になっている部分を整えます。先ほどの赤い円を意識し、左手羽の手前にはヒヨコのお腹が重なるように、右手羽の下側はヒヨコのおしりが丸く繋がるように描きます。お好みで尾羽を描いても可愛いですね。体の手前にある右手羽を大きめに修正したのに合わせて、右足も1ピクセル大きめに変更しました。

体に合わせて、顔の細かいパーツも
もっと自然に斜め右を向くように調
整していきます。顔の立体感を出す
ために、ほっぺたのピンクは奥のほ
うは1ピクセルに縮小します。

ヒヨコの左手羽（画面右側）は、体の
奥にあるのが自然です。左手羽を選
択し、2ピクセル内側に移動します。

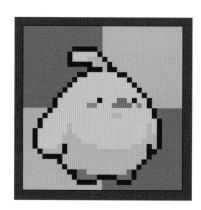

COLUMN ドット絵の立体感表現について

ヒヨコの体の大きさに対して、実際
には右足はこんなに大きく見えない
んじゃないか……と思われたかもし
れません。体の手前にあるものを誇
張して描くことで、全体がやや斜め
右を向いていることを強調していま
す。レトロゲームのドット絵でも、
作品によってはキャラクターの手前
側の足を大きく表現し立体感を出し
ているものもあります。

表現方法に正解はありませんので、
観察や考察を繰り返しながら色々な
描き方を試してみましょう！

2　ヒヨコに斜め右を向かせよう

ヒヨコ全体を移動し、キャンバスの
底辺に足がつくようにします。この
キャンバス底辺を地面として歩いて
もらうことにしましょう。1フレー
ム目と同じ内容のコマを3つ追加し
ます。すべてのフレームの時間（ミ
リ秒）は100に設定してください。
今回は簡単に4フレームで歩行のア
ニメーションをさせます。先に動か
し方をイメージしておきましょう。

1フレーム目：
地面に足がついている（立っている）
2フレーム目：
右足を前に出し、体が少し浮いている
3フレーム目：
地面に足がついている（立っている）
4フレーム目：
左足を前に出し、体が少し浮いている

もちもちとしたヒヨコを歩かせます
ので、足を前に出すタイミングで体
を上下にふわふわと浮かせる動きに
させたいと思います。

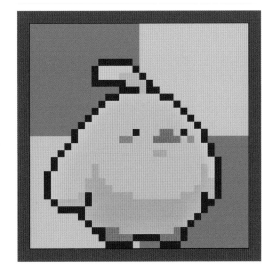

2フレーム目と4フレーム目は、地面
から1ピクセル高い位置にヒヨコを
配置します。

この状態でタイムラインの再生ボタ
ン【▶】、もしくはプレビューウィン
ドウの再生ボタン【▶】を押して、ヒ
ヨコが上下にふわふわ動いているア
ニメーションを確認してください。

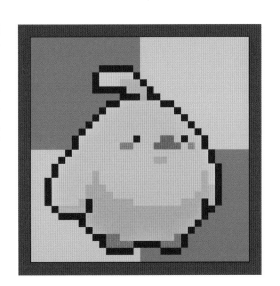

続いて、2フレーム目で右足（画面左側）を消し、体の前に小判型に足の裏を描きます。本物のヒヨコの足はもっと細いと思いますが、足を前に出していることが分かりやすいデザインにしています。お好みでアレンジしてみて下さい！

2フレーム目

4フレーム目で左足を前に出します。体の奥にあることを意識しながら、お腹のラインに沿って小判型を描きます。ここでもアニメーションを再生し、足の動きを確認してください。

4フレーム目

2フレーム目、4フレーム目で、反対側の足が自然な位置になるように修正します。今回の動かし方では、反対側の足で地面を蹴るタイミングになるかと思います。動きの脳内シミュレーションを正確にできていることが大事ですので、分からなくなったら自分で歩いてみたり、映像を見てみるのが良いでしょう。

反対側の足を描けたらまたアニメーションを再生し、動きを確認してください。ちゃんと歩いているでしょうか？　これで、歩行アニメの第一段階はクリアしたと言っていいでしょう！

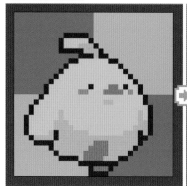

2フレーム目

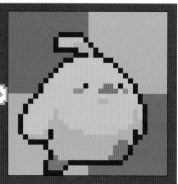

4フレーム目

3 ヒヨコをより自然に歩かせよう

たった4フレームのアニメーションですが、より自然な動きを目指すなら、まだできることがありそうです。1フレーム目と3フレーム目が立ち絵のままだったので、ここにひと手間加えてみましょう。実際に自分で歩いて確認してみると、地面を蹴ってから足を前に出すまでの間、足は地面に接触しないようです。ということは、1フレーム目と3フレーム目で片足が上がっていると、より自然な動きになりそうですね。

1フレーム目の右足、3フレーム目の左足を、地面から離してお腹の近くに移動します。3フレーム目左足は体の奥にあるので、お腹に隠れて1ピクセルしか見えていません。アニメーションを再生して、足の動きを確認してみましょう。自然な足の動きになりましたか？

ヒヨコが歩くようになったので、頭の毛も一緒に動かしておきましょう。2フレーム目と4フレーム目のヒヨコの体が少し浮きあがったタイミングで、毛先が遅れてついてくるように見えるよう、先端を2ピクセル下げます。アニメーションを再生してみましょう。躍動感のある毛の動きになったでしょうか？

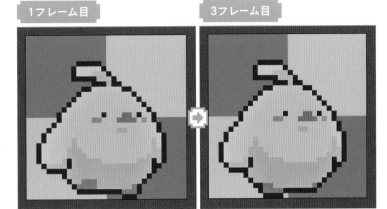

1フレーム目　3フレーム目

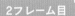

2フレーム目

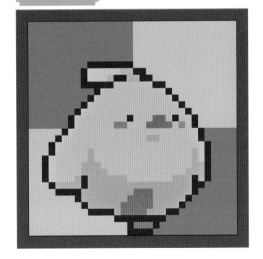

ここまでで、ヒヨコが歩くようになりました！ 最後に少しだけ、手羽もパタパタと羽ばたかせてヒヨコらしく歩いてもらいましょう。今回はこのような動き方をさせていきます。

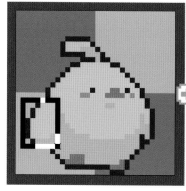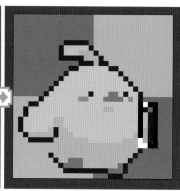

1フレーム目：
手羽を持ち上げている途中
2フレーム目：
手羽が最大まで上がっている
3フレーム目：
手羽を下ろしている途中
4フレーム目：
手羽が下がっている

1フレーム目で左右の手羽を選択し、上方向へ2ピクセル縮小して、やや手羽を持ち上げているような形にします。

縮小した部分を中心に、丸みを意識しながら形を整えました。
左右の手羽がすべて入る範囲を選択し、コピーします。同じく手羽が上がっている2フレーム目、3フレーム目にペーストします。

1フレーム目

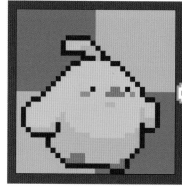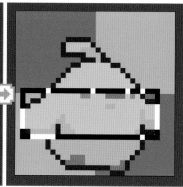

2フレーム目と3フレーム目にコピー
した手羽をペーストし、はみ出た部
分を消しゴムで消します。2フレー
ム目では最大まで手羽が上がってい
る状態にしたいので、手羽部分を選
択し、1ピクセル上に移動しました。
4フレーム目は手羽が下がっている
状態のため、元のままです。
これで、手羽をパタパタさせながら
歩行するヒヨコのアニメーションが
完成しました！

今回作成したアニメーションを並べ
ると図のようになっています。STEP
02でジャンプ、STEP 03で歩行を
作ったので、簡単なゲームの操作キャ
ラクターとして使えそうですね。一
応羽ばたいているので、このまま空
を飛ぶゲームに出てきてもおかしく
ありません。

あるいは、Adobe Animateなどのソ
フトに応用すれば、たくさんのヒヨ
コが走り回るループアニメーション
も作れるかも？
小さなキャラクターのドット絵を活
かして、様々なことに挑戦してみて
ください！

2フレーム目

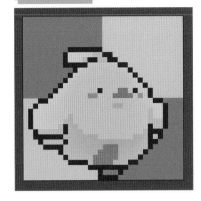

3フレーム目

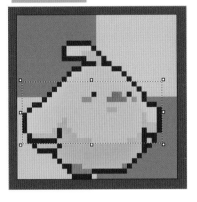

4フレーム目

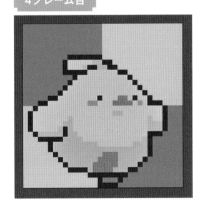

完成

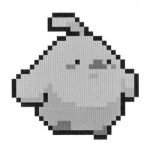
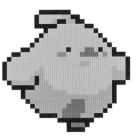
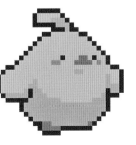
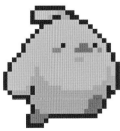

Asepriteでドット絵の
ランドスケープ作品を仕上げる

Asepriteを使って人物と背景を組み合わせたランドスケープ作品を作っていきます。完成させるには地道な作業となりますが、細部までこだわって作るとドットで雰囲気のある作品が作れます。

解説	あひるひつじ
使用ツール	Aseprite
Twitter	@ahiru_hitsuji

ピクセルアートの魅力とは

ピクセルアートにはミニチュアのような可愛らしさがあって好きです。手法的な意味で言えば、どの解像度に落とし込むか、色の見え方をどう工夫するかなど、通常のイラストとは違った考え方をする部分も好きです。

今回の作品について

散歩中に撮った写真をもとに考えました。大きな絵を描くのは久々だったので楽しかったです。今回は静止画ですが普段はアニメーションを中心に描いてるので「どう動かすか」という部分も考えたりします。夏っぽい光を描けていたら嬉しいです。

STEP 01　ラフを作ろう

大きなサイズの作品を作るときは下絵となるラフを作りそれをなぞるようなかたちで進めると作業がしやすいです。下絵自体は別のペイントツールを使って描いていきます。

1　下絵を作る

私がドット絵を描くときは別アプリを使って下書きを描くことが多いです。解像度によっては最初からAsepriteを使いますが、基本的に大きめの解像度で描くことが多いので下絵を作る工程があります。下書きにはペイントツールであるCLIP STUDIO PAINTを使っていますが、お持ちでない方は別アプリを利用しても問題ないと思います。今回は建物を中心に絵を描いていきました。写真を元にラフを作っていきます。

いつもは先ほどの状態からAsperite
での作業に移行することも多いです
が、今回はもう少し丁寧にラフを起
こしてみました。基本的には丁寧で
あれば丁寧であるほど作業はしやす
くなりますが、いわゆるデジタル絵
とドット絵では見え方が違う部分も
多く、制作過程で変わる部分も多い
のであまりこだわりすぎなくても良
いと思います。

2 下絵に着色する

そのまま大まかな着色まで済ませて
しまいます。色のバランスはこの時
点で整えておくことをお勧めします。
Asepriteでの作業時にラフで作った
色をベースに考えることができ、効
率よく進めることができます。基本
的にはこの状態の色味から大きく変
えることはなくドット絵に起こして
いきます。

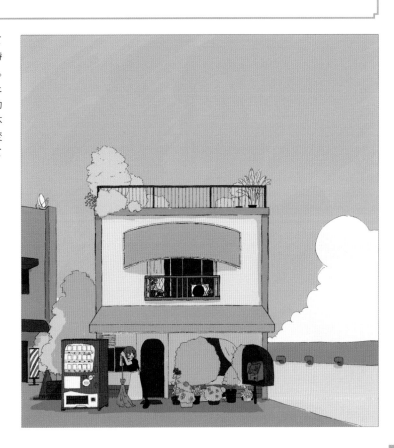

キャラクターのドットを打ち込む

続いてAsepriteを起動して先ほど作成した下絵のラフを下絵としての参照レイヤーとして読み込ませてドットを打ち込んでいきます。まずはキャラクター部分のドットを打ち込んでいきます。

<hr>

1 ┆ 解像度を設定し下書きレイヤーを読み込ませる

下絵が描けたらAsepriteでの作業に移ります。ドット絵を描くときに一番最初に決めるのは解像度です。今回はかなり大きめの絵を描く予定なので、とりあえずキャンバスサイズを650*750にしています。最終的なサイズは描きながらちょうどいいものを探すことになるので適当でも大丈夫だと思います。

Asepriteには【Reference Layer (リファレンスレイヤー)】という機能があり、ラフや下絵の解像度を変えずに下書きとして使うことできます。この機能を使ってクリップスタジオで作った線画と塗りを済ませたラフ絵を2つとも読み込みます。2つ読み込んだのは、書き込んでいくと塗りが重なって見辛くなることが多いためです。これは個人的な利便性のためなので、使いやすいやり方で大丈夫だと思います。また、下書きの色が濃くて見にくい場合、レイヤーを右クリックしてプロパティを呼び出すと、不透明度の変更ができます。任意の値に下げてあげるといいでしょう。

私の場合はキャラクターを描くことが多いので、そのキャラクターが映える解像度に合わせるようにしています。【リファレンスレイヤー】のサイズを変えながらちょうどいい解像度を探します。今回の場合は図のような解像度にしました。余談ですが、自分は各解像度毎にキャラの顔はこのように描く、というのをある程度決めています。

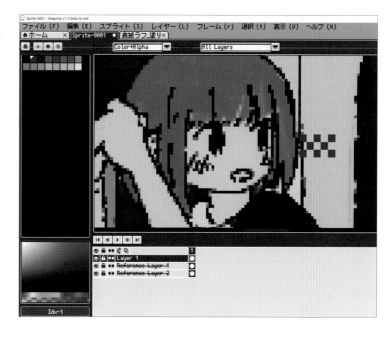

2 キャラクターに色を置いていく

下書きの【リファレンスレイヤー】をなぞるように色を置いていきます。使っているのは【ペン】ツールです（各種ツールは画面右端のボタンから選択できます）。今回はAseprtite、つまりPCでの作業ですが、私はマウスを使って打ち込んでいます。ペンタブや液タブをお持ちの方はそれらを使用しますとより効率的かと思います。iPadをお持ちの方はPixakiというアプリが、Asepriteとほぼ同等の機能を備えているのでそちらでも良いかもしれません。有料アプリですが、Asepriteとの互換性もあるのでiPadで本格的にドット絵を描きたい方には選択肢の一つになると思います。

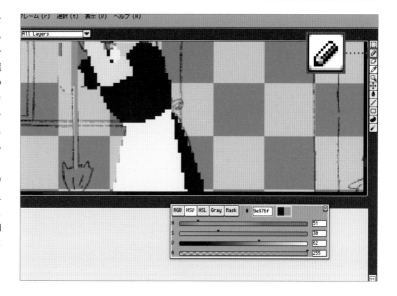

ドット絵を実際に描き込んでいく際に、グリッドを表示することも可能です。ツールバーの【表示】から【グリッド】を選択し表示させましょう。私は画面がややうるさくなるのであまり使いませんが、タイルパターンや記号的なオブジェクトを描くときには便利です。

下書きの色がしっくりこなかったので色はその場で作っています。このときは後で全体を見て直すのでかなり適当に作っていますが……。画面左下のパレットから色づくりができます。①で彩度と明度を、②で色相を、③で透明度を調整できます。③の透明度については慣れないうちは変更しない方がいいでしょう。その下の色が二箇所表示されている部分④は上が前景色、下が後景色です。ここをクリックすることで（またはF4キーを押すことで）パレットエディターウィンドウとして呼び出すこともできます。これも慣れないうちは下の後景色には触れなくても大丈夫です。微調整がやりやすいため、私はこのパレットエディターを使って色を作ることが多いです。

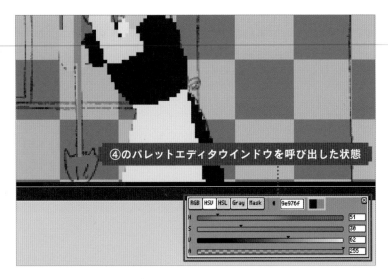

④のパレットエディタウインドウを呼び出した状態

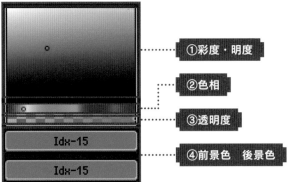

① 彩度・明度

② 色相

③ 透明度

④ 前景色　後景色

また色作りをする際はカラーモードに注意しましょう。カラーモードはメニューの【スプライト】→【カラーモード】から選択ができます。【インデックス】モードではパレットと描写している色が紐づいており、新しい色を作る際にはパレットにきちんと色を追加しないといけません。この機能は色数制限をして描く場合やゲーム用のグラフィックなどを作る場面では役立ちます。後述しますが、乗算レイヤーなどレイヤーモードを使用して色味調整をする場合は色の表示が崩れる恐れがあります。今回はそのレイヤモードを使用する予定があったので、【RGBカラー】モードで制作していきました。【インデックス】モードも描いたオブジェクトの色を大きく変えやすいという利点があり、普段はこちらを使うことの方が多いです。制作の途中でも切り替えられるので適宜使い分けてもいいかもしれませんね。

ざっくりとキャラクターを描きました。Aseprite にはプレビュー機能（右下のボタン）があるので適宜、引きで見たときのバランスを確認できます（自分はよく忘れてしまいますが）。本来なら背景も同様にざっくり描き込んでいく方が作業効率も良いのでしょうが、自分はキャラの描き込みから進めていきます。一箇所描き込んだ部分を作っておくとそれに合わせて、全体のディティールのバランスも考えられます。

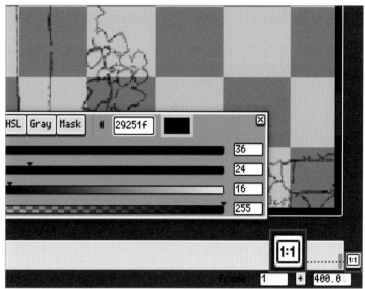

3 レイヤーに名前を付けて保存する

キャラクターを背景と分けて作るためキャラクター部分はレイヤーを作り保存します。自戒も込めてですが、レイヤーを分けるときには極力名前を付けて分かりやすくしておきましょう。特にアニメーションをさせる場合はレイヤー数が多くなり、煩雑になりがちです。

キャラクター部分が出来上がりましたら背景部分のドットを打ち込んでいきます。建物や植物など質感は異なっていますがドットの描き込みでもディテールを出すことはできます。

1　建物を描き込む

レイヤーを変えて背景を描き込んで行きます。基本的には奥→手前の順番で描いていくのが良いと思いますが、自分はあまりこだわらず目についた場所から描いていくことが多いのでお好みで。塗りの【リファレンスレイヤー】を表示して、そこからスポイトで色を拾います。その後、また非表示にして線画レイヤーを下書きに描いていきます。

建物のような左右対称のものを描いていく場合、Aseprite付属の補助ツールが便利です。メニューの【表示】→【左右対称オプション】を有効にするとキャンバスの上にボタンが表示されます。 左から「左右対称の軸を表示」、「上下対称の軸を表示」、「対称の中心をリセット」する機能になります。線対称の軸を表示させることで左右対称の絵を簡単に描くことができます。対称軸の上端(下端)の白い四角形をドラッグすることで動かせるので、中心の位置に持ってきましょう。ドット絵ではピクセル数まで合わせて左右対称にするときれいに見えるので、ぜひ活用したいところです。ちなみに今回は使いませんでしたが、上下対称の図を描くこともできます。

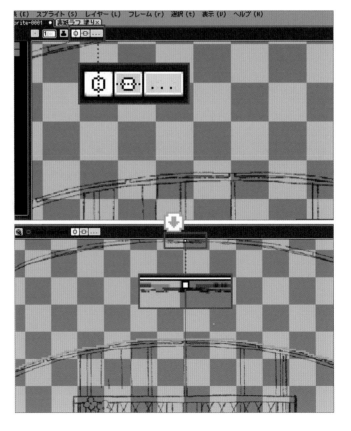

ドット絵においてなめらかに変化す
るカーブを描きたいときは、斜面が
「急→なだらか」になるのにかけて、
段差の感覚が広くなるようにすると
きれいになりやすいです。この場合
だと、図の赤枠で示した部分は少し
修正した方がなめらかに見えます
ね。

柵も同様に線対称機能を使って描い
ています。この時点で影を少し付け
ていますが、影を付けるのは全体を
描いてからでも大丈夫です。先述し
ましたが、カラーツールはF4キーか
ら呼び出せます。影の付け方につい
てはP107でも説明しています。

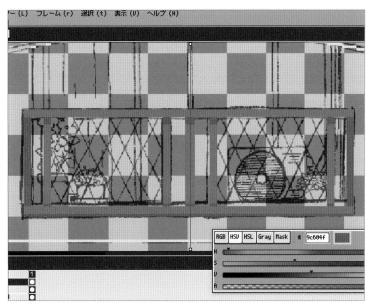

柵の細かい部分を描きます。こういったパターン柄の描きやすい点はドット絵の利点の一つですね。

ピクセル数を数えて感覚が均一になるように直線ツールで描いていきます。直線ツールは「shift」キーを押下しながら使うと、特定の角度で直線が引けるので活用しています。

室外機を描いていきます。今回は室外機のファンのカバーを横縞模様で描いていくことにしました。

こういった規則正しい柄を描くときは、「Ctrl」+「B」キーで任意のブラシを作ることができます（Macの場合Ctrlキーは⌘キー）。上記のキーを押した後、ブラシ化したい部分をドラッグで範囲選択することで活用できます。ブラシを作った後は、【バケツ】ツールでその模様で埋めたい部分を塗りつぶすことができます。他にも、【ペン】ツールや【図形】ツールでもこのブラシ機能は利用できますので使ってみましょう。描き終えたあとは、左上の【Back】ボタンから通常の状態にもどることができます。

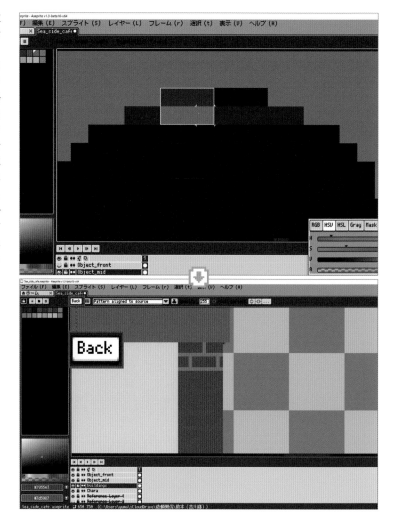

レンガ模様も【ブラシ】機能を活用していきます。先程より選択の仕方にややコツは要りますが、やはり便利な機能なのでうまく活用していきたいですね。今回の絵では利用しませんでしたが、市松模様のタイルパターンなどを使ったドット絵の技法の一つであるグラデーションもこのブラシ機能を使うと、描きやすい場面もあるかと思います。レンガ模様を描き終えた後は、ランダムに色の濃い部分を塗りつぶしツールで作り、よりレンガっぽさを出してみました。

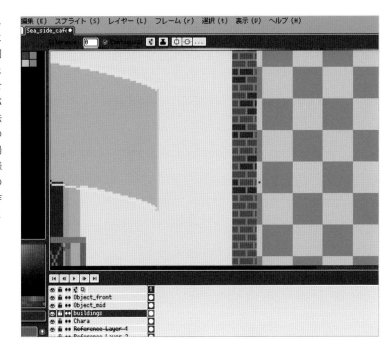

2 植物・自販機を描き込む

手前の植物を描いていきます。こういった細かいものをいかにデフォルメして描くかが、ドット絵の楽しいところでもあり、難しいところでもあります。今回は色数を抑えて、アンチエイリアスなども使わず、不規則なパターンで描いてみました。全体的にフラットな印象を与えつつ、ごちゃっとした感じを出したかったためでもありますが、色数を増やしてアンチエイリアスも使い、リアルな質感を目指しても良いですし、規則的なパターンを使って記号的なものを描いても良いと思います。完成像を意識しながら自由な発想で描いてみましょう。

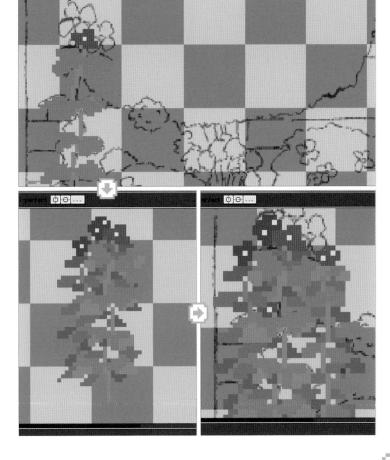

急に自動販売機を描きました。植物を描くのが思ったより大変だったからです。私はこのようにかなり適当にあっちこっちと描く場所を変えてしまいがちです。おそらく悪癖なので、あまり参考にしないほうが良いと思いますが、日をまたいで絵を描くときや、ある部分で行き詰まったときは気分転換に別のものを描くのも気晴らしになるかもしれませんね！

さて、自動販売機ですが、実在のものをモデルにしながら描いています。こちらもまた、それらしく見えるのに必要な部分はなにか、逆に削っていい部分はどこか考えながらデフォルメしていきましょう。描いているときは拡大しているので気付きにくいですが、縮小してみるとそれらしく見えることも多いです。時折、引きで見ることを忘れないように描いていきましょう。

改めて植物を描いていきました。植物は種類によって影のつけ方が変わってきます。迷ったときはその植物を簡略化した立体図形（例えば球体や円錐形などなど）に置き換えて考えてみると良いかもしれません。実際、私もまだまだ悩むことが多く、もっと精進せねばと思っている部分です。補足ですが、背景の建物のレンガ部分も先ほどの【ブラシ】機能を使っています。

キャラクターのレイヤーを一旦非表示にして、建物脇の植物なども描いていきます。ざっくりとしたシルエットのみですが、実際、絵のメインになる部分ではないのであえてあまり描き込まないでいます。これはドット絵に限らないことですが、見せたい部分や絵の核になる部分を意識して、ディティールのバランスを調整しましょう。

3 | 人物と背景のバランスを調整する

ここまで描いたときに、下書きのときに見えてこなかった人物と他の物とのバランスの悪さが気になったので修正しています。【範囲選択】で人物の上部を切り取り、少し下に動かしてつなぎ目などを整えました。こういった後からの修正が比較的容易なのもドット絵の利点です。今回は平行移動による修正でしたが、同じく範囲選択から拡大・縮小などを使ってバランスを整えることも難しくはないです。バランスが気になった場合は迷わずに修正していきましょう。

建物屋上の柵も描いていきました。
これも等間隔に並ぶ直線なので、【ブ
ラシ】機能を利用しています。個人
的にこの【ブラシ】機能は、Aseprite
を使う理由にしても良いぐらい便利
な機能だと思っています。

まだ描き込んでいない部分も多い状
態ですが、すごく青色が見たくなっ
たので背景を描いていきました。単
色の背景なので一瞬で描き終わって
しまい、また屋上の植物に着手して
いきました。こちらも絵のメイン部
分ではないので、あまりディティー
ルを取らずシルエットを作るイメー
ジで描いています。

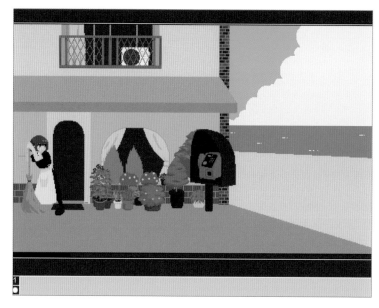

背景にある建物も描いていきますが、これも先述の理由と同様にあまり細かく描き込みをしないように描いています。最終的にどの程度描き込むかは、全体を見てから考えても良いと思います。これまでのことをまとめると、「見せたい部分は何も考えずに描き込みをしてもよいが、それ以外の部分は全体を見てから描き込む」という心構えで自分は絵を描いているようです。

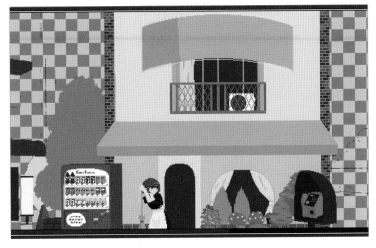

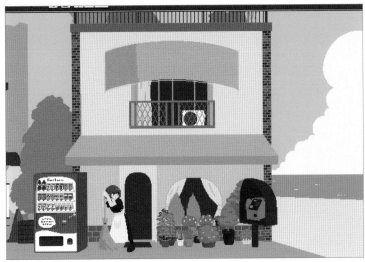

COLUMN 影の付け方について

次ページから影をつけていきます。影の色選びですが、①元の色から少し青色に近づける、②彩度を少し上げる、③明度を僅かに落とす、の手順で作っています。私自身の画風があまりパキっとしたものではないので変化も小さいですが、ドット絵の場合はコントラストを強くするため先の変化を大きめにした方がそれらしくなります。お好みで！ また②の彩度ですが、逆に彩度は少し落とした方が良い場合もあるので、適宜使い分けてみましょう。

仕上げとしてレイヤーの機能で影の部分をつけたり、色相の部分を調整して全体を整えていきます。必要であれば再びペイントソフトに戻り微調整をして完成となります。

1　乗算レイヤーの設定

全体が出来上がってきたので、本格的に影を付けていくことにしました。新規レイヤーを作り、プロパティからレイヤーモードを【Multiply（乗算）】にして不透明度を任意の値まで下げます。この新規レイヤーは、全てのレイヤーの一番上に作って描いていくやり方と、影をつけたいレイヤーの直ぐ上に作るやり方と二通りあると思いますが、私は後者のやり方を使うことが多いです。レイヤー管理が苦手なので、レイヤーが増えると煩雑になりやすいのと、適宜レイヤー結合することでスポイトツールが扱いやすくなるためです。その分、後からの修正がやりにくくなる欠点もあるので、好みで使い分けてみましょう！

乗算レイヤーで影をつけるときは、紫よりの青を使っています。この辺りの色選択は好みでも大丈夫ですが、まずは青系統の色を試してみることをおすすめします。また彩度を上げるとドラスティックな印象に、下げると逆に落ち着いた印象になりやすいです。

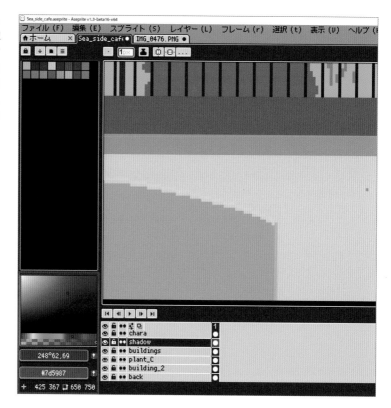

2 影をつけていく

全体に少しずつ影を落としていきました。ドット絵の特性上、ぼんやりとした影より、はっきりとした影の方が描きやすいです。もし影の練習をしてみるときは、よく晴れた日の風景などを真似してみると良いかもしれません。

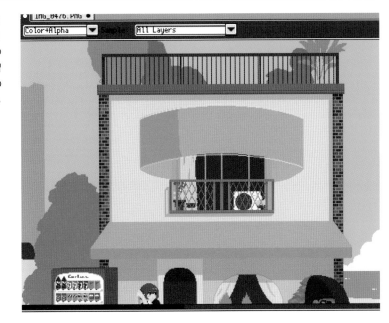

乗算レイヤーを利用して植物をもう少し描き込んでいきました。先述の通り、ドット絵の場合コントラストがはっきりした方がそれらしくなるので、かなり影は暗めでもいいと思います（この絵ではそこまで強いコントラストで描いてませんが……）。

細かいところですが、窓に記された
お店のロゴを描いていきます。今回
は新規レイヤーを作り、レイヤーモー
ドは通常、不透明度を任意の値まで
下げて描いていきました。こうする
ことで、ガラスの透け感を再現する
ことができます。様々な場面で応用
ができると思いますので、いろいろ
と試してみてください。

建物前面の壁が寂しかったので、レ
ンガ模様を描いてみました。はっき
りとしたレンガ模様ではなく、とこ
ろどころに染みや影のように浮かび
上がるイメージで描いています。他
のレンガ模様の箇所とは質感の差が
出せたのではないでしょうか。ドッ
ト絵ははっきり描きすぎると画面が
うるさくなることも多いので、こう
した引き算の発想も役立つかと思い
ます。
余談ですが、ゲームボーイアドバン
スの頃のゲームなどでこうした表現
がよく見られたので自分はそのあた
りから参考にしています。

4 ペイントソフトで調整する

大分全体が見えてきました。先程の
壁の模様もそうですが、影などをつ
けるときにある程度ランダムな箇所
を作ると、よりドット絵っぽさが出
てくると思っています。全体の形を
微調整しつつ、CLIP STUDIO PAINT
に移行し、さらに色のバランスを整
えていきます。

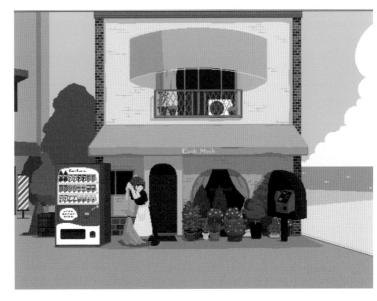

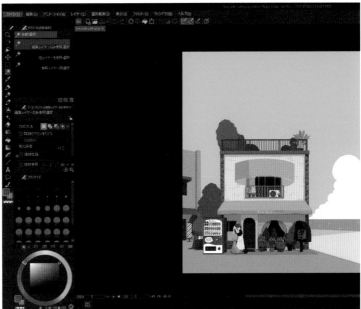

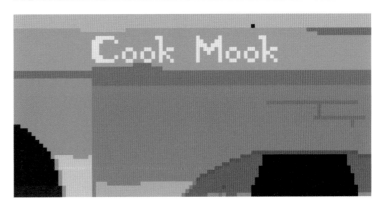

私は主にクリップスタジオを使って色味調整を行っています。同等の機能を備えているソフトならなんでも良いと思います。なんでしたらAseprite内でも調整は可能ですが、私はクリップスタジオに慣れてしまっているので利用しています。色相、コントラスト、カラーバランスの3つをベースに調整していきます。絵の状態によって調整の仕方は変わるので一概には言えませんが、基本的には暗い色は青が強く、明るい色は黄色が強くなるように調整すると良い色味が得られることが多いです。この際、注意することとして、あまり変化を大きくしすぎるとかえって見にくい絵になるので、本当に微調整程度に留めていく方が良いと思います。

色相・彩度・明度

カラーバランス

明るさ・コントラスト

色味の調整が終わったら、ファイルを出力してAsepriteに戻ってきます。アニメーションさせるときはレイヤーごとの出力になりますが、今回は一枚絵なのでレイヤーを結合した状態で出力しました。ここから更に細かい調整や、描き忘れたオブジェクトなどを描いていきます。一枚のレイヤーにすると、スポイトツールを活用しながら何も考えずにガシガシ描けるので気持ちがいいです。本当は上手くレイヤー管理したほうが効率的ですが……。

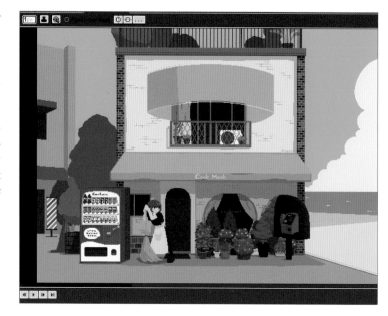

5 細部の仕上げをして完成させる

塗り忘れ、描き忘れなどを丁寧に埋めていきます。また前述の主題ではない箇所も全体のバランスを見ながら描き込んでいきます。

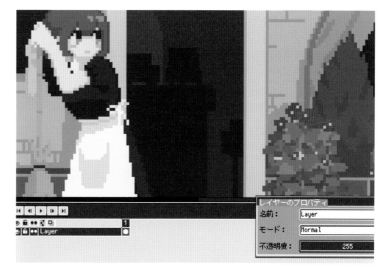

全体の色味を統一するため、新規レイヤーを【Overlay】モードで作り、不透明度をかなり下げた状態で任意の色を全体に重ねます。

この作業は必須ではないですが、絵に空気感をプラスすることができるので、仕上げの作業として行うことが多いです。今回は前景に黄色を、後景に青色を薄く重ねています。比較すると分かりますが、本当に気づかれない程度に僅かな味付けとなっております。

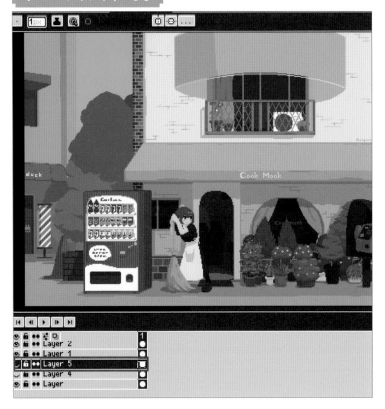

オーバーレイレイヤーなし

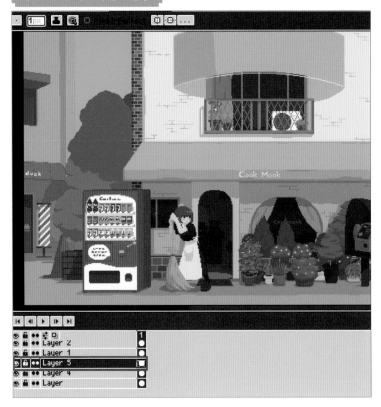

オーバーレイレイヤーあり

前ページの工程で完成と考えていたのですが、全体的にのっぺりしているなと感じたので、1階のテント部分に色とストライプ柄をつける修正をします。色と柄が加わったことで立体感やピクセルっぽさも出てきました。

こちらで完成です。お疲れ様でした。

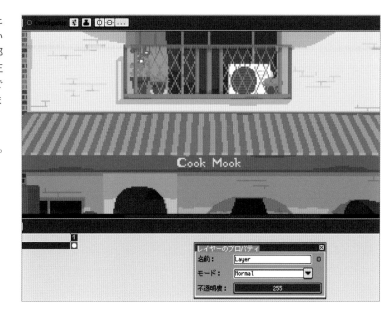

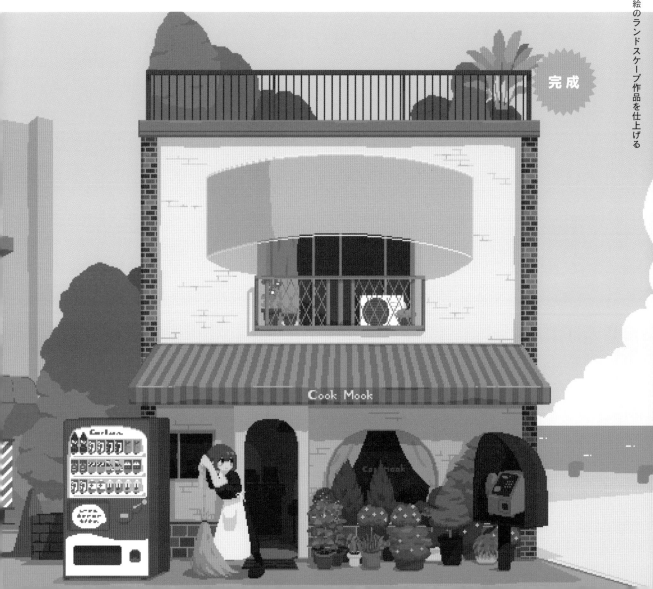

CHAPTER

ピクセルアート
上級編

最後の章では主に「Photoshop」を使用した方法を紹介してい
きます。「ピクセルアート」に特化したツールではありませんが、
豊富な機能を組み合わせると面白い表現がたくさん作れます。
また、「Animate」などのアニメーションに特化したツールとも
合わせるとゲーム画面のようなアニメーションを作ってみるこ
とも可能です。ここまでのテクニックを吸収して自分なりのピ
クセルアートを作ってみましょう！

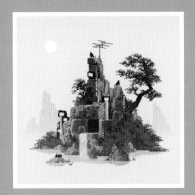

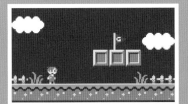

Photoshopを使いオブジェクト素材を組み合わせた山水画風ドット絵を作る

ピクセルアート自体は専用のツールでなくとも作ることはできます。Photoshopは機能も豊富なので便利な機能を組み合わせた技法を見ていきましょう。

解説	Zennyan
使用ツール	Photoshop
Twitter	@in_the_RGB

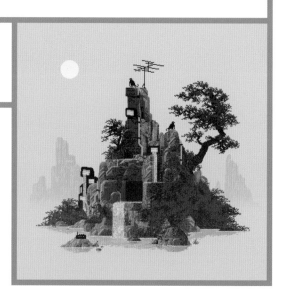

ピクセルアートの魅力とは

ピクセルアートは誰でも簡単にはじめることができます。今まで絵を描いたことがないような人や、絵を描くことが苦手な人でも、ピクセルアートの制限がもたらす形式美によって美しい絵を描くことができます。その分、個性を獲得したり、さらなる美しさを求めるには多くの創意工夫が必要です。この底無しの沼にうっかり飛び込まされてしまうところがピクセルアートの魅力です。

今回の作品について

ピクセルアートの歴史を辿ると、これまでに試行錯誤されて来た様々な美しい形式を見ることができます。今もなお、新たな技術と組み合わせて形式を拡張するような作品も生まれています。Photoshopには従来のピクセルアートには必要のない機能がたくさんあるので、その一部を取り入れた特殊な技法で制作してみました。

STEP 01　Photoshopの設定

Photoshopはピクセルアートに特化したツールではありませんが、いくつかの設定を変更すれば簡単にピクセルアートが作成できるようになります。まずは一般的なピクセルアート作成に必要な設定をしていきましょう。

1　描く前の設定をすませる

Photoshopを起動したら、上部メニューバーから【ファイル】→【新規】を選びます。ここでは幅と高さの単位をピクセルに設定し、24×24ピクセルで小さなキャラクターの絵を描いてみましょう。Photoshopはビットマップ画像（ドットの集合でできた画像）を扱うツールなので、キャンバスのサイズを小さくすればドット絵が描くことができます。

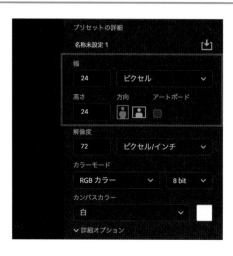

右下の【＋】ボタンからキャラクター
用のレイヤーを追加します。

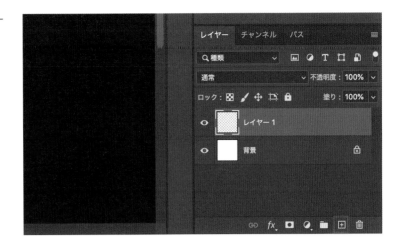

左のツールバーからブラシツールを
選び、長押しして鉛筆ツールに変更
します。直径を1pxにすれば1pxず
つ絵を描くことができます❶。右上
のカラーウインドウ❷から色を選
び、猿の絵を描いていきます。

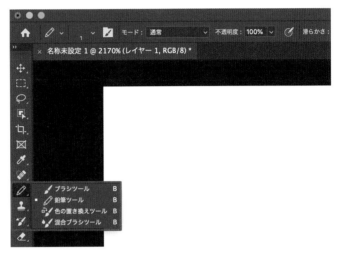

同じくツールバーから消しゴムツールを選び、左上のモードを鉛筆モードに変更します。これで1pxづつ修正できます。

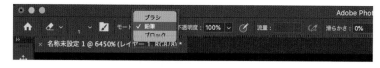

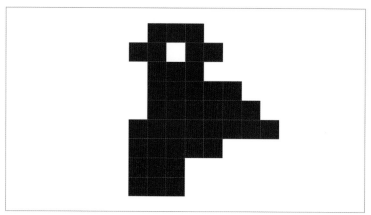

背景を塗りつぶすときは、ツールバーのグラデーションツールがある項目で塗りつぶしツールを選びます❸。このとき上のアンチエイリアスのチェックを外しておきましょう❹。今回はレイヤーが背景とキャラクターで分かれているので問題はないですが、同レイヤー内の色面を塗り分けるときに輪郭をクッキリ塗りつぶすことができます。

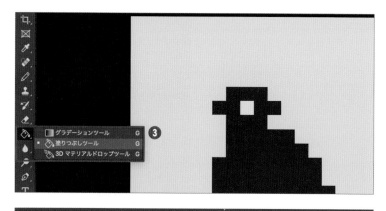

2 表示の設定

デフォルトではピクセル間でグリッドが表示されていますが、メニューバーから【表示】→【表示・非表示】→【ピクセルグリッド】のチェックを外すことで非表示にすることができます。もし作業中に絵が見にくい場合はここで変更しましょう。

後に画像の拡大・縮小などをするときのために、あらかじめ設定を変更しておきます。【Photoshop】→【環境設定】→【一般】を選択します

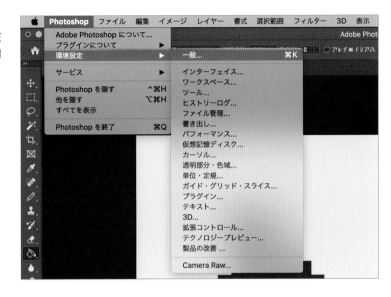

次に表示されたウインドウの画像補間形式を【バイキュービック法】から【ニアレストネイバー法】に変更します。これによって様々な場面で輪郭がボヤけないようになります。

3 書き出しの設定

絵が完成したら画像を書き出してみましょう。今回作成したデータはとてもサイズが小さいので、拡大して画像を書き出します。メニューバーから【ファイル】→【書き出し】→【Web用に保存を選びます。

右上のプリセットを【PNG-24】**①**に、右下のパーセントで拡大率を選びます。今回は4000%にしてみました**②**。このとき、画質がニアレストネイバー法になっているか確認してください。

このように書き出すことでアイコンなどに使えるような画像が作れます。データは【ファイル】→【別名で保存】からpsd形式で保存しておきましょう。

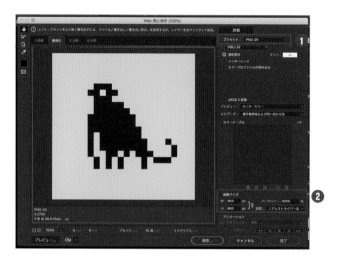

STEP 02
ノイズを利用して木を描く

Photoshopのノイズ機能はレトロ風な加工やダメージのある雰囲気に仕上げることができますが、ここではピクセルアートで活用するやり方を紹介します。

1 画面にノイズを加える

次はちょっと変わった方法で木を描いてみましょう。今回はキャンバスのサイズを大きくして120×120pxで作業しています。レイヤーを追加し、好きな形の色面を描きます。

メニューバーから【フィルター】→【ノイズ】→【ノイズを加える】を選択します。

分布方法は【均等に分布】を選び**❶**、
【グレースケールノイズ】にチェック
を入れて**❷**、ノイズの量を調節して
みましょう。ここでは5パーセントに
しています。

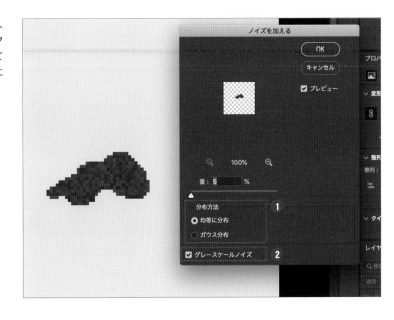

2 自動選択ツールでランダムな形状に切り抜く

ツールバーから【自動選択ツール】を
選びます。上のオプションバーの【隣
接】のチェックを外し**❶**、選択した
色と同レイヤーにある全ての同じ色
のピクセルを選べるようにします。
【サンプル範囲】は【指定したピクセ
ル】にし、【許容値】の値を5に設定
しします**❷**。設定ができたらノイズ
がかかった画像からいずれかの色の
ピクセルを選びクリックします。そ
うすると、選んだピクセルに近い色
を斑に選択することができます。

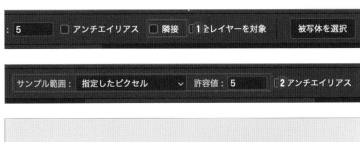

選択された状態で【delete】キーを押
せば、選択範囲を消去することがで
きます。

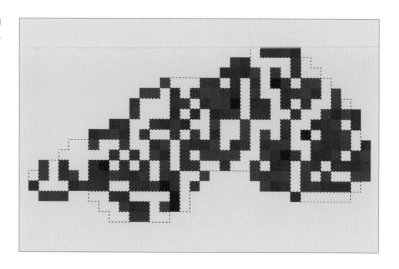

木の幹を描きたし、葉の形を整える

先程作成した画像を木の葉に見立て
て、幹を描き加えます。葉の形をも
う少し葉っぱらしく見えるように整
えます。主に端にある葉がピンと伸
びるように意識します。ここで手を
入れすぎると面白味がなくなるの
で、元の歪な形を生かしながら調整
します。ここで紹介したのはとても
特殊な描き方だと思います。全てを
一方的にコントロールするのではな
く、コンピューターと対話しながら
絵を描きたかったので、このような
手法を取り入れています。

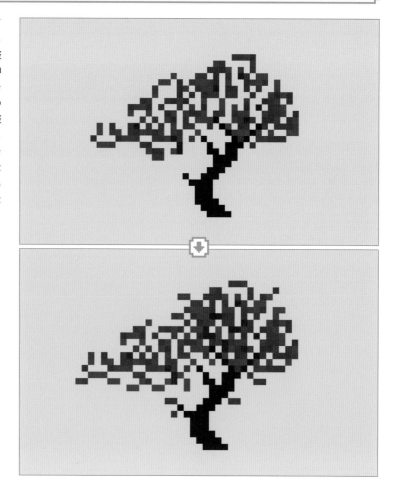

STEP 03 　画像を劣化させ、岩を描く

画像を劣化させて書き出す方法を紹介します。ドット風の絵柄でそのまま描いただけでは表面がのっぺりした印象になる部分も、質感などのディティールを表現することができます。

1 　岩のラフを描く

次もまた特殊な方法で岩を描いてみましょう。新しいレイヤーを作り5色で岩の大まかなフォルムを描きます。左上からの光を設定し、明暗を使って立体的な構造を捉えます。このときは【鉛筆ツール】のサイズを2pxくらいにして作業しています。

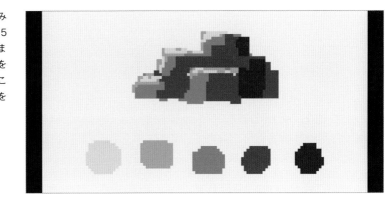

【鉛筆ツール】を1pxに戻し、外径を整えます。岩のほろっとした質感も多少描き足します。

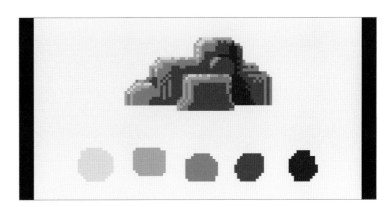

2 　画像を劣化させて書き出す

ここまで描いたら、一度画像を劣化させてみましょう。メニューバーから【ファイル】→【書き出し】→【Web用に保存】。

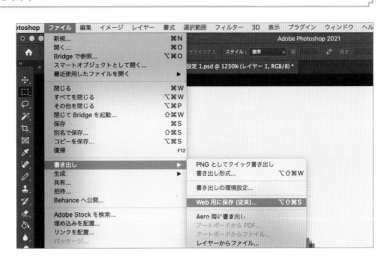

ウインドウ内右上のプリセットを
【GIF 128ディザなし】に設定します。

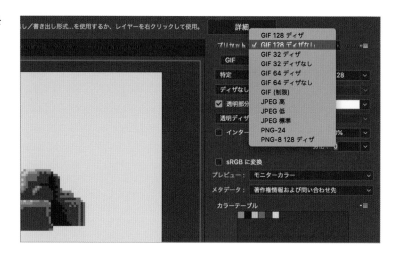

【劣化】という項目があるのでそこか
ら値を調整すると、画像にノイズが
走ります❶。この値を変えるとノイ
ズの入り具合が変わるので、好みの
値を入力してください。ここでは73
にしました🅐。値が決まったら、gif
画像をサイズ100パーセントで書き
出します🅱。

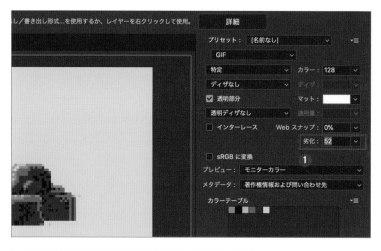

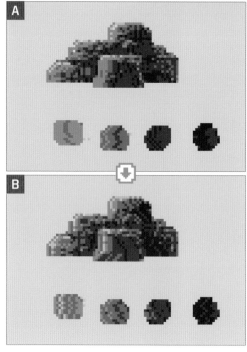

3 画像を読み込み、必要な部分を切り取る

書き出した画像をドキュメント内
（中央の画像が表示される場所）にド
ラッグ＆ドロップします。

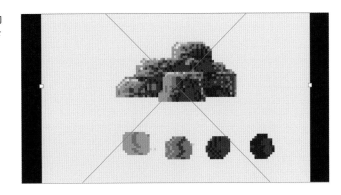

このままでは編集できないので、右
下から読み込んだ画像のレイヤーを
右クリックで選び【レイヤーをラス
タライズ】します。

今は背景が一緒に統合された状態な
ので、選択ツールで背景部分を選び、
【delete】キーで消去します。

レイヤーが整理できたら、画像が欠
けた部分や細かい箇所を修正し完成
です。これで岩の表面の質感や、苔
がこべりついたような風合いを画像
劣化によって表現することができま
した。

素材を組み合わせる

ここまでに描いたキャラクター、木、岩のパーツを組み合わせます。Photoshopはレイヤーで管理できるので位置や大きさなど調整して配置を考えて細部を描き足していきましょう。

1 他のPSDファイルのレイヤーを移動する

今まで制作した素材を組み合わせてみましょう。Photoshopでは複数のPSDファイル間でのレイヤーデータのやり取りが簡単にできます。先ほど制作した木と岩のファイルと、最初に制作したキャラクターのファイルを同時に開きます。キャラクターの描いてあるレイヤーをドラッグアンドドロップで左上の木と岩が描いてあるPSDファイルのタブの上に持っていきます。

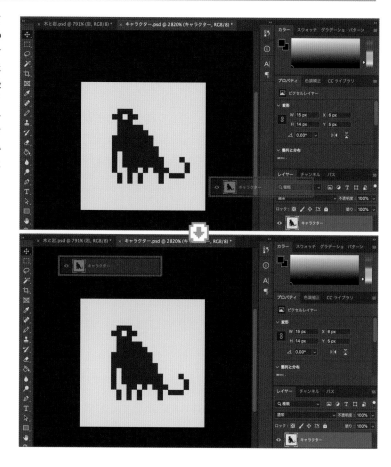

タブが切り替わってから離すと、そのレイヤーがコピーされます。ドラッグアンドドロップではなく、コピーアンドペーストでも移動可能です。

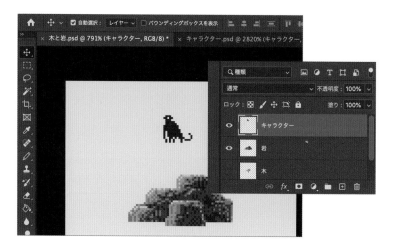

移動が完了したら、先ほどの素材を
組み合わせて配置しましょう。素材
の細かい位置調整は左上のツール
バーの一番上の【移動ツール】でしま
す。

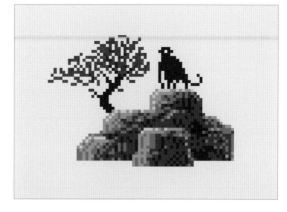

2 小さい岩や草を描き足す

中央の大きな岩の周囲に、小さい岩
を描きたします。大きな岩と同じ色
で描きたいのでスポイトツールを使
います。左のツールバーから【スポ
イトツール】❶を選び、画像の拾い
たい色を選択します。このとき、オ
プションバーの【サンプル範囲】を【指
定したピクセル】にします❷。そう
することで選んだ一つのドットの色
を正確に拾えます。大岩の色を拾い
ながら周囲の小岩を描いていきま
す。草は別の色で描き足しました。

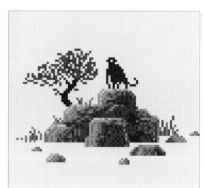

地面を水面という設定にして、岩の映り込みを追加してみましょう。右下のレイヤーパネルから小岩のレイヤー上で右クリック、【レイヤーを複製】を選択します❶。そうすると同じレイヤーが複製されるので、今複製したレイヤーを元のレイヤーの下に移動しましょう❷。

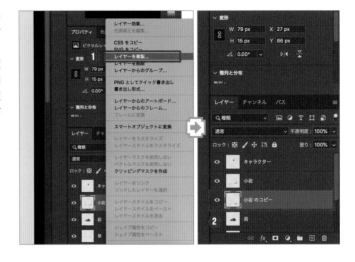

ツールバーで上から2番目と3番目の選択ツールのいずれかを選んだ状態❸で、画像の上（どの位置でも良い）で右クリック、【自由変形】❹を選びます。

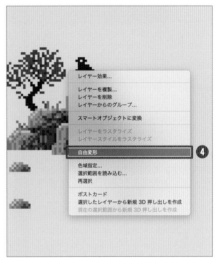

画面上に四角いガイドが表示されたら再び右クリック【垂直方向に反転】❺を選びます。

そうしたら、反転したそれぞれの岩を元の岩の位置に合わせていきましょう。選択ツールで小岩のいずれかを選びます。選択した状態で移動ツールに切替え、画像を移動させます❻。その要領で全ての岩を移動させます▲。

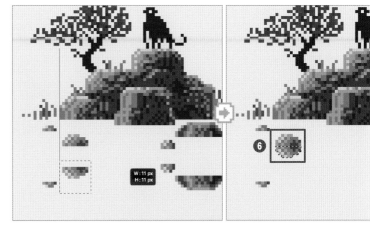

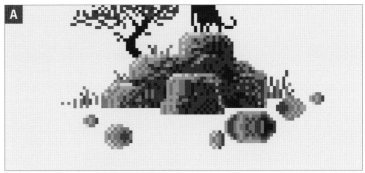

右下のレイヤーパネルで、映り込みのレイヤーの不透明度を調節し、半透明にします❼。同じように大きな岩のレイヤーも複製し反転、半透明にします。

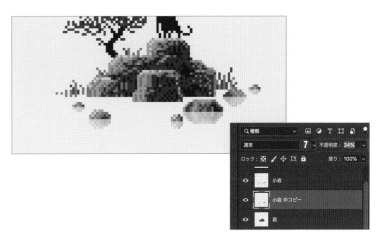

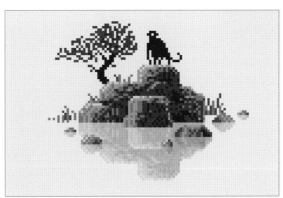

このままでは、映り込みのサイズが大きすぎるので調節します。選択ツールで画像上で右クリック、【自由変形】を選び、長方形のガイドの下の辺の中央の白い四角いアイコンを「shift」キーを押しながら上にドラッグします B 。サイズの調整が終わったら、水面の光を追加します C 。

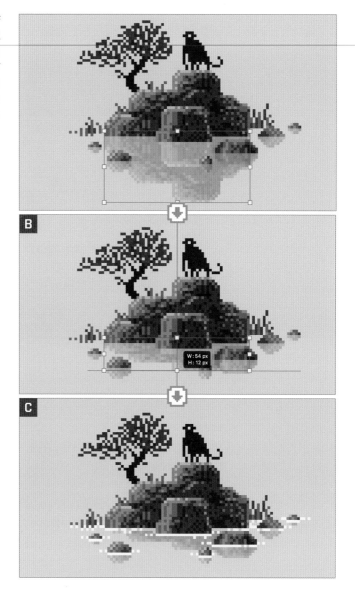

4　グラデーションで霧がかった空気感を演出する

大岩と小岩の間にレイヤーを追加し❶、ツールバーよりグラデーションツールを選択します❷。

オプションバーの5つ並ぶ小さな四角アイコンから2番目のものを選び❸、数箇所から円形のグラデーションをかけていきます。不透明度は30パーセントくらいで徐々に調節します。色は背景と同じ色を選んでいます。そうすると手前の小岩との遠近感が演出できます。さらに手前の小岩からも微調整のため優しくグラデーションをかけます

岩の上の猿を一番目立たせるために、他の場所のコントラストを弱めるように調整します。

要素はとてもシンプルですが、背景の余白が空間として感じられるような一枚の絵として完成しました。

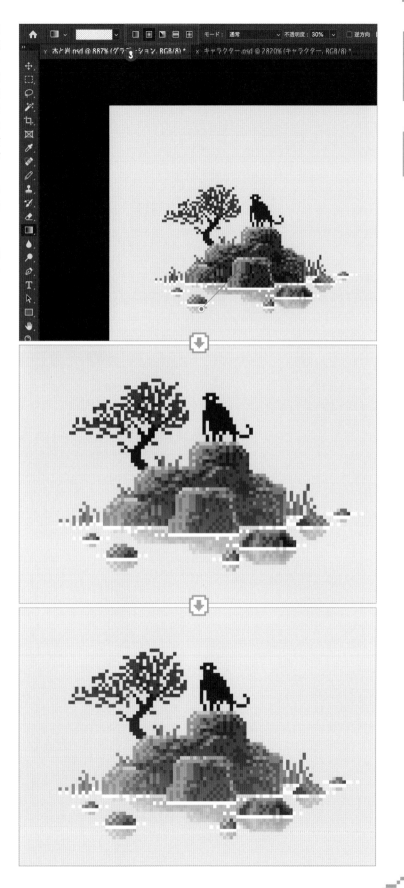

STEP 05　素材を複数作成する

小さな素材からでも、それら組み合わせることで無限大に大きくすることができます。単調にならないように、組み合わせのパターンを変えながら、パーツを足したり削ったりします。

1　素材を数パターン作成する

これまでに作成した岩、木、猿の3つを基本的な要素にして、さらに大きい岩山を作ってみましょう。前回までの要領で、それぞれの素材を数パターン作成すれば、組み合わせて大きくすることができます。選択ツールを使用し部分的に切り出したり、同じパーツを複製して、パズルのように組み立てます。マップチップによる造形を、より不規則に行うイメージです。

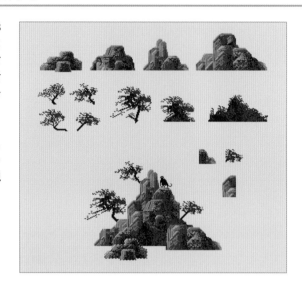

2　より複雑な構造物にする

岩と木を基本要素にしながらも、所々に印象的なオブジェクトを配置することで特徴を出していきます。今回は、「ノイズの滝」をテーマにして大きな滝とビデオモニタのようなものを配置しました。背景に遠くの山と月を加えることによって、より壮大な空間を演出しています。シンプルなテクニックを数種類しか持っていなくても、発想と工夫次第でいくらでも個性的な世界観を広げられることがドット絵の魅力の一つだと思います。今回学んだことをきっかけに、ぜひ独自の世界観を表現してみてください。

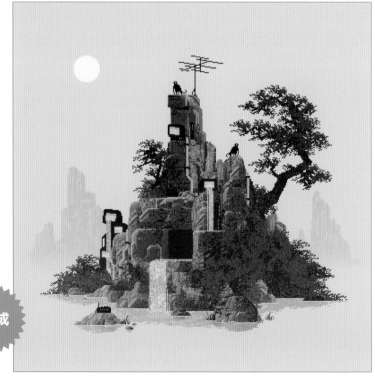

完成

COLUMN 今回の技法が使われている作品群

山水画や日本庭園の雰囲気を参考に
しながら、今回作成したような岩山
を配置しています。グリッドなどは
引かず、感覚的で曖昧な「間」を生
かして構成しています。日本庭園の
4大要素である水、石、植栽、景物
はこのシリーズにとっても大切な要
素であり、また「人工と自然」また
は「作為と無作為」の境界を探るよ
うな作品に強い影響を受けているの
で、ノイズやグリッチの技法を使っ
ています。絵の全てをコントロール
するのではなく、コンピュータに備
わる性質を解放し、コンピューター
とのやり取りの中で自然を描いてい
ます。このような画像構成のシステ
ムはAI/機械学習による自動生成と
も相性が良さそうなので、ゲーム素
材の生成などにも応用してもらえれ
ばと思います。

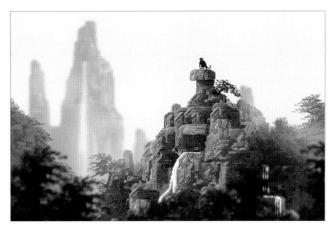

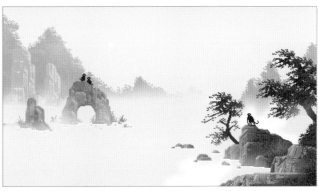

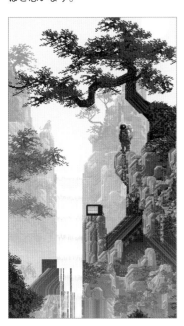

Photoshopでレトロゲームスタイルの ドット絵アニメを作ろう

懐かしいビデオゲームの画面のような舞台を作りアニメで動かす方法を解説していきます。難易度は高いですが、ここで制作したファイルは特典ダウンロードデータからも参照することができます。

解説	m7kenji
使用ツール	Photoshop/Animate
Twitter	@m7kenji

ピクセルアートの魅力とは

複雑な現実の要素がシンプルに整理され、まるで記号やマークの様に見る人によって様々なイメージを膨らます事ができるような所に魅力を感じます。

今回の作品について

ドット絵と聞くとゲームを連想する方が多いのではないでしょうか？自分の作ったキャラがアクションゲームみたいにステージを飛び跳ねたりしたら楽しいですよね。プログラムを組むのは敷居が高いかもしれませんがアニメーションを組んで動かすだけなら敷居が低いと思います。ぜひ自分のお気に入りのキャラを冒険させてみてください。

STEP 01　ゲームっぽいドット絵に見せるには？

制作に入る前にレトロゲーム的な表現上の制約を考えたいと思います。昔のゲームはハードの能力が高くないので様々な工夫を通してグラフィックを作っていました。完全再現は難しいですがある程度の制約を設けるととレトロゲーム的な表現によりグッと説得力が加わると思います。

1　パズルのピースのように考えよう

昔のゲームはカセットなどのメディアに対して保存できる容量が現在と比べてとても小さく、プログラムやサウンドの他、グラフィックも例に漏れずいかに少ないサイズで様々な絵を表現できるかが重要となっていました。そこでよく使われていた手法が「マップチップ」と呼ばれるもので図のように最小単位のパーツをパズルの様に組み合わせて絵を作っていました。このように木や雲などパーツ単位の大きさで揃えて何度も繰り返して使えるスタンプの様にして画面を構成するとゲーム的な表現になります。

2 使用する色を絞ってみよう

使用する色の数も絞ってみましょう。例えば昔のとあるテレビゲーム機は1つのパーツやキャラクターにつき使える色数は透明色を含めて4色でした。もちろん実機で再生する訳でないので厳密に合わせる必要はありませんが、近似色は同じ色に統一したり全体的に使う色を整えるとゴチャゴチャした印象にならず調和がとれた絵にすることができます。カラーパレットもゲーム機で使用されていた物を再現したパレットを使うのも良いですし、慣れてきたらオリジナルのカラーパレットを作るのも良いと思います。

3 ピクセルパーフェクトとは

ピクセルパーフェクトとは当時のゲームの様に1ドット1ドットが図の様なズレが生じることなく、解像度が統一された状態で画面が構成されていることを指します（○の例）。
一般的な映像ソフトで特に意識せずドット絵を動かそうとすると専用ツールでは無い関係上ドットのズレや画像補完が生じてしまいます（△の例）。もちろん表現の方向性によっては問題ないですし逆に個性になる場合がありますが、ゲーム表現として見るとそれを意図した上で扱わない限り大抵は違和感を感じさせてしまうものとなります。
このパートではAdobe Photoshop、Animate、AfterEffectsを用いてピクセルパーフェクトなアニメーションを作るための環境設定やテクニックを含めて解説していきます。

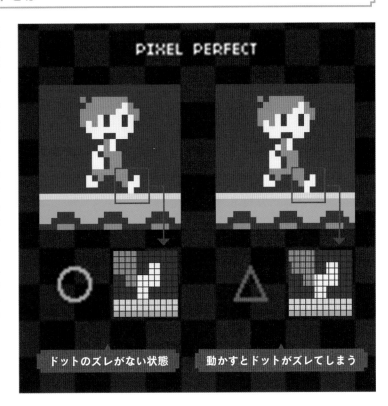

ドットのズレがない状態　　　動かすとドットがズレてしまう

Photoshopでドット絵を描いてみよう

私は普段から仕事でPhotoshopを使用しているためドット絵も同じツールで制作しています。もちろん専用ツールを使うのも良いですが既に使い慣れたツールがある人にとっては取り掛かりやすいのではないでしょうか。ここではまずPhotoshopでドット絵を打ちやすくなる様に環境を設定をしてからドット絵の打ち方を解説していきます。

1 環境を整える

はじめに今回製作するドット絵の新規ドキュメントを作ります。
メニューバーの【ファイル】→【新規…】を選択、画面内右のプリセット詳細を図のように設定します❶。
スケーリングの処理などは書き出し時に行うのでここでは原寸のドットサイズ(1ドット＝1pixel)で考えます。

ドキュメントの設定

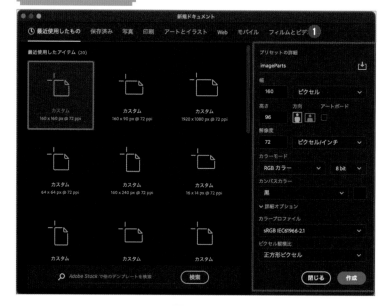

アンチエイリアスは画像の拡大縮小や選択範囲の指定を行ったときに自動的にピクセル間に補完(ぼかし)を入れる機能の事を指します。通常の作業時にはありがたい機能ですが、ドット絵ではドットがぼやけてしまうので制作時は無効にしておきましょう。メニューバーの【Photoshop】→【環境設定】→【一般…】を選択します。
画面上にある【画像保管形式：】の項目を【ニアレストネイバー(ハードな輪郭を維持)】に設定します。「ニアレストネイバー」は絵の拡大縮小などを行った際のアンチエイリアスを無効にします。

アンチエイリアスを無効にする

他にもツールバーより【楕円選択ツール】、【多角形選択ツール】のオプションバーの中にある【アンチエイリアス】のチェックを外すことで選択時に境界線に掛かるアンチエイリアスを無効にする事ができます。

ファイルを開いている状態でメニューバーの【ウインドウ】→【アレンジ】より【○○（※現在開いているファイル名）の新規ウインドウ】を選択します。
するとドキュメントウインドウのタブグループに同じキャンバスが表示されます。再びメニューバーから【ウインドウ】→【アレンジ】から【2アップ–縦】を選択します。
すると2つのキャンバスがウインドウ内に並列して表示されます。2つのキャンバスは同じファイルなので、片方のウインドウを全体確認用にもう片方のウインドウを拡大作業用に使い分けると便利になります。

画面を分割する

拡大作業用のウインドウにはメニューバー【表示】→【グリッド】を選択しグリッドを表示させましょう。
メニューバーの【Photoshop】→【環境設定】→【ガイド・グリッド・スライス…】を選択し【グリッド】の項目を【グリッド線：16pixel】、【分割数：2】にしてグリッドのサイズを変更します。

グリッドを表示する

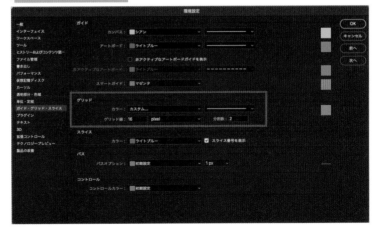

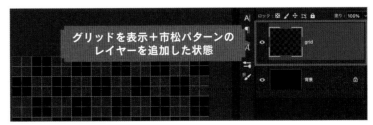

パレットについては私はスウォッチパネルは使わずに独自にレイアウトしたカラーテーブルのPsdファイルを開いてスポイトツールで色を切り替えています。

カラー用のPsdファイルを開いた状態でウインドウ上部のタブを別ウインドウの下部にドラッグすることによって画面を更に分割して表示させる事ができます。

カラーパレットの用意

2 ドット絵を打ってみよう

それではドット絵を打っていきましょう。作ったパーツは後にタイルの様に並べていくことを考えてグリッド1マスの大きさ（16×16 pixel）に合わせて作ります。

ここでは一番分かりやすいブロックを打ってみましょう。

メニューバーの【レイヤー】→【新規】→【レイヤー…】よりレイヤーを追加します。ツールバーより【鉛筆ツール】を選択します。ブラシサイズは1pxにします。

静止画のパーツ

ブラシの太さ：1px　モード：通常　不透明度：100％

鉛筆ツールを使用
（ブラシツールのアイコンの場合は
クリックを長押しして切り替える）

Optionキーでスポイトツールに
切り替えて色を変更する

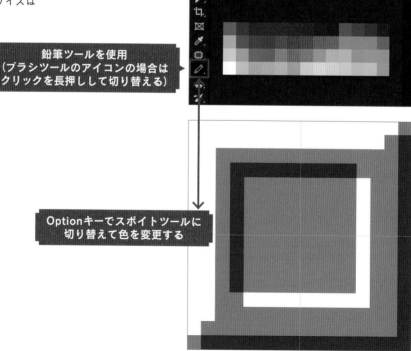

カンバス内で描画をしながら適宜「option」キーを押しながら（Windowsの場合は「Alt」キー）スポイトツールで別ウインドウで開いているカラーテーブルカンバスから色を吸い取って切り替えます❶。慣れてきたらレイヤーを新たに追加して左右の繋がりを意識したパーツ❷、横方向に大きいパーツ❸、などパーツを増やしていきましょう。

キャラクターのドットを打ちます。今回キャラクターの大きさは横16×縦24ピクセルで考えます。ドット絵は木や雲など単純な静止物なら（誰もがそれを見て絵の内容を判断できる一定のクオリティーまでは）表現しやすいですが、キャラクターデザインの再現性を求められるものとなると解像度が低い分描画の難易度が上がります。慣れないうちはシルエットのみ単純な人形や1等身などデフォルメしやすいデザインで考えてみましょう。

「横向きの立ち」、「ジャンプ」、「バンザイ」の3ポーズを用意します。

キャラクターのドット絵を作る

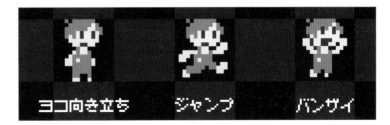

「横向きの立ち」のポーズに対して横方向に歩くアニメーションを作っていきましょう。アニメーションのフレーム数は今回は4フレームで考えます。最低限必要な動きとして「1：立ち」→「2：右足を前に左足を後ろに出す」→「3：立ち」→「4：右足を後ろに左足を前に出す」で考えます。アニメーション自体は4コマですが、「立ち」のコマは使い回しでも構いません。後に修正する前提で1フレーム毎にレイヤーを追加してグリッドのマス内に収まる様にキャラクターのドット絵を打っていきます。レイヤー名は分かりやすい様に番号を振って、グループフォルダにまとめておきましょう❶。

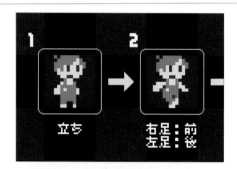

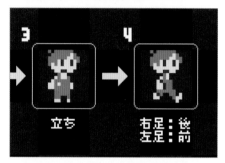

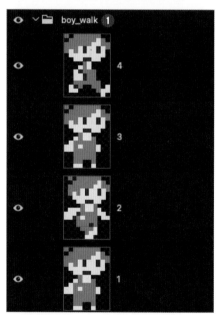

作ったアニメーションのレイヤーをタイムラインに配置して実際にアニメーションさせます。

メニューバーの【ウインドウ】→【タイムライン】を選択しタイムラインパネルを出します。パネル内に【ビデオタイムライン】ボタン横の【フレームアニメーションを作成】を選択します。

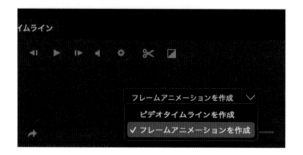

すると番号が振られたフレームがパ
ネル内に表示されます❷。レイヤー
の表示、非表示を切り替えてアニ
メーションさせていくので各レイ
ヤーの配置は同じ位置に揃えておき
ましょう。

また、各レイヤーを選択しレイヤー
パネルの上部にある【フレーム1を反
映】のチェックを外しておきます❸。
これによりフレーム1でレイヤーの
座標位置などを編集した際に意図せ
ず他フレームへ編集が反映されるの
を無効にしてくれます。

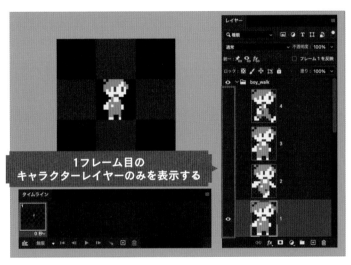

各レイヤーの配置は同じ位置に揃えておく

アニメーションの1フレーム目が表示された

1つ目のフレームに1コマ目のキャラ
クターレイヤーを表示し、他のコマ
のキャラクターレイヤーは非表示に
します。

1フレーム目の
キャラクターレイヤーのみを表示する

タイムラインパネル下部の【選択し
たフレームを複製】ボタンを押し2つ
目のフレームを追加します。2つ目
以降のフレームも先程と同じ様に番
号に合わせてそれぞれのコマを表
示、非表示にし合計4フレーム分の
アニメーションを追加します。

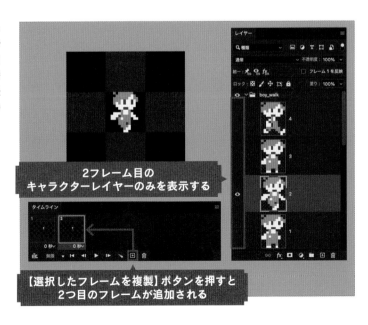

2フレーム目の
キャラクターレイヤーのみを表示する

【選択したフレームを複製】ボタンを押すと
2つ目のフレームが追加される

4フレーム分のアニメーションを追加し終えたらアニメーションを再生しみてみましょう。タイムラインパネル下部の【アニメーションを再生】ボタン又は「Space」キーを押すとアニメーションが再生されます。アニメーションが早すぎる場合はタイムラインのフレームパネルの下部にある【0秒】をクリックすると表示時間を変更することができます。確認ができたら前後のコマを比べながらそれぞれのフレームのドット絵を修正していきましょう。

アニメーションを再生すると
そのままキャンバス内のアートワークが動く

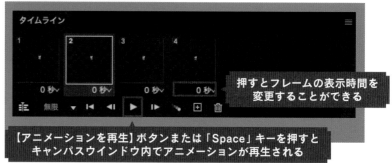

押すとフレームの表示時間を
変更することができる

【アニメーションを再生】ボタンまたは「Space」キーを押すと
キャンバスウインドウ内でアニメーションが再生される

同じ要領で「バンザイ」のアニメーションも作りましょう。1フレーム目の立ちのポーズは既存の素材で、3&4フレーム目の絵柄は一緒なので2フレーム目のしゃがみのポージングを新たに打ちます。

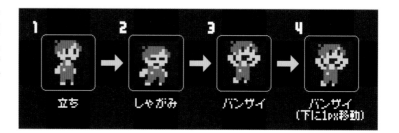

COLUMN **Photoshopで作ったドット絵を書き出すには**

作ったドット絵はGIFアニメや静止画として書き出す事が出来ます。メニューバーの【ファイル】→【書き出し】→【Web用に保存（従来）…】を選択します。Web用に保存ウインドウの右パネル内の2段目にあるプルダウンを選択しアニメーションなら【GIF】、静止画なら【PNG-24】を選択します❶。画像サイズの項目内にある【画質】のプルダウンを【ニアレストネイバー】に設定し、【パーセント】の数値を拡大を行いたいサイズに設定します。中途半端な値だと画像が崩れるので200％… 300％…と倍数になる様に設定するのがお勧めです❷。最後にウインドウ下部の【保存】を押してファイルを書き出します。

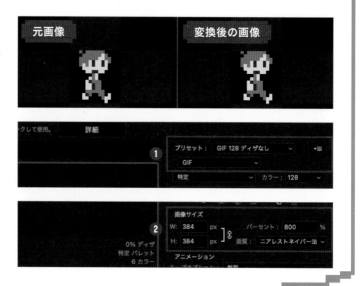

元画像　　　変換後の画像

STEP 03　Animateでドット絵を動かしてみよう

ここからは「Adobe Animate」を使用してより複雑なアニメーションを作る方法を解説していきます。歩行など単体の動きはPhotoshopのみで十分ですが、画面内を移動させたり表情やポーズを変えたり、作った素材を元に人形劇の様な動きを作る場合はAnimateを使うと便利です。

1　Psdファイルの前準備

Animateは Psdのアートワークとレイヤー構造を保持したまま読み込むことができるので読み込みを行う前にPhotoshop側でレイヤー構造を整理しておきましょう。まずタイムライン上のフレームは1フレームのみ残し全て削除します。読み込みを行う全てのレイヤーを表示します。作った素材を一覧しやすいように❶を参考にキャンバス内での配置場所を整理しましょう。次に❷を参考にグループフォルダを使いレイヤーパネル内のレイヤーを整理します。キャラクターのアニメーションレイヤーは下から上に時系列が進む様に重なりを整理します。

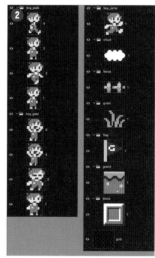

2　Psdファイルを読み込む

Animateでの作業に入っていきます。メニューバーの【ファイル】→【新規…】を選択します。新規ドキュメントのウインドウが立ち上がりますので❶の様に設定します。ここでも動画の解像度の変更は最後に行うので原寸のドットサイズ(1ドット=1pixel)の解像度で考えます。

メニューバーの【ファイル】→【読み込み】→【ライブラリに読み込み…】を選択します。読み込みを行うPSDファイルを選択し【開く】を押します。読み込み用のウインドウが開きます。ここではPsdファイルをどの様に読み込むかを設定することができます。詳細オプションが非表示の場合は画面下部の【詳細オプションを表示】を押します。まず画面左側の【すべてのレイヤーを選択】にチェックを入れたら、その下のレイヤー一覧から全てのグループフォルダを選択します❷(コマンドキーを押しながらクリックすることで複数のグループフォルダを一度に選択することができます)。全てのグループフォルダを選択したら画面右側の【ムービークリップを作成】にチェックを入れます❸。基準点の設定は左下を指定します。他の設定は図を参考にし最後に【読み込み】を押します。

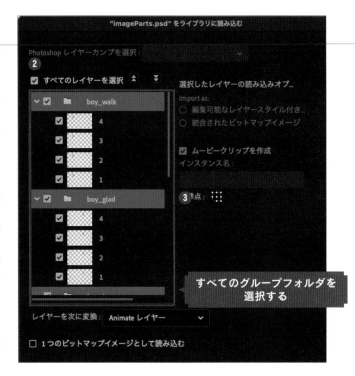

すべてのグループフォルダを
選択する

画面右側のタブの中にあるライブラリパネル表示します。読み込んだPsdファイルはこの中に追加されています。
まずライブラリパネル内の「写真マーク」のアイコンがついたビットマップ画像を全て選択します❹。右クリックから【プロパティ…】を押しビットマップのプロパティを編集します❺。初期の状態だとビットマップ画像は圧縮が掛かり画質が落ちてしまう設定になっているのでビットマッププロパティの設定を変更します。【スムージング】の項目にチェックを入れプルダウンは【なし】を選択、【圧縮】の項目にチェックを入れてプルダウンは【劣化なし(PNG/GIF)】に設定します。

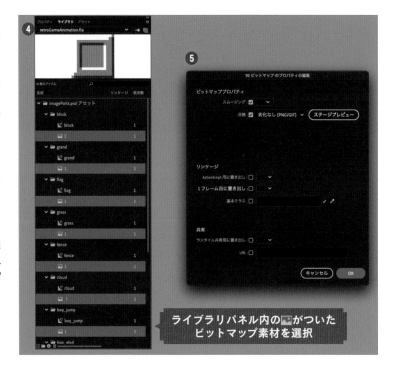

ライブラリパネル内の🖼がついた
ビットマップ素材を選択

次にライブラリパネル内の［歯車マーク］のアイコンがついたムービークリップを全て選択します❻。右クリックから【プロパティ…】を押しシンボルのプロパティを編集します❼。

ムービークリップだと作業時にアニメーションの確認が取りづらいので、シンボルプロパティ内の【種類】の項目にチェックを入れてプルダウンの項目を【グラフィック】に設定しシンボルの種類を変更します。

ライブラリパネル内の🏁がついた
ムービークリップを選択

Animateでも画像にアンチエイリアスが掛かるのでAction script3のコードを記述して無効にしましょう。まず、画面下にあるタイムラインパネルの【レイヤー_1】の1フレーム目を選択しスクリプトを記述するフレームを指定します。レイヤー名は分かりやすくするように「as」に変更しておきましょう❽。

次にメニューバーの【ウインドウ】→【アクション】を選択しアクションパネル表示します。

下記のコードを記述します❾。

```
stage.quality = StageQuality.LOW;
```

これによりアニメーションのレンダリング画質が低画質に設定されアンチエイリアスが無効になります。

素材を配置しやすくするためにグ
リッドを表示させましょう。メ
ニューバーの【表示】→【グリッド】→
【グリッドの編集…】を選択します。
ウインドウが開くので【グリッドを
表示】にチェックを入れてグリッドの
サイズを縦横8pxに設定します⑩。
ステージのカラーも映像中の背景色
に変更しておきます。画面右側のプ
ロパティパネルのドキュメント設定
の項目から[ステージ]の横にある四
角い枠をクリックします。スウォッ
チがポップアップするのでカラー
コードの部分に映像中の青空の色で
ある[#0000BF]のカラーコードを入
れます⑪。

カラーコードを入れる

グリッドが表示されステージの色が変わった状態

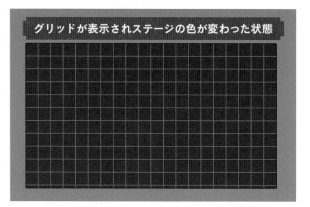

3 背景とステージを作る

諸々の設定を終えたら制作に入って
きます。タイムラインパネルから
【+】アイコンを押して新規レイヤー
を追加します❶。レイヤー名は
「backGround」 と名付けます。
「backGroundレイヤー」を選択した
状態でライブラリパネルから
【grand】のシンボルをステージ内へ
ドラック&ドロップし配置します。

配置したパーツはツールパネルの選
択ツールで配置していきます❷。ラ
イブラリにあるパーツはドラック&
ドロップする他に「⌘+C」キー&
「⌘+V」キーでシンボルをコピー&
ペーストする形でもステージに配置
することができます（Windowsの場
合、⌘キーは「Ctrl」キー）。また❸の
部分でステージの表示倍率を上げる
と作業がしやすいです。
ステージの完成図を参考にグリッド
に沿ってパーツを配置していきま
しょう。

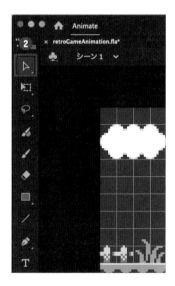

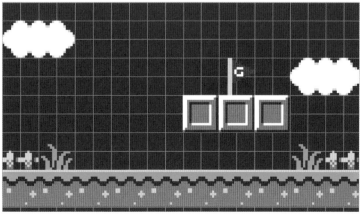

次にキャラクターを追加します。新規レイヤーを追加しレイヤー名を「boy」と名付けます。ライブラリパネルから「boy_walk」のシンボルをステージ内へドラック&ドロップし配置します。配置したシンボルをダブルクリックしシンボル内のタイムラインを編集していきます。

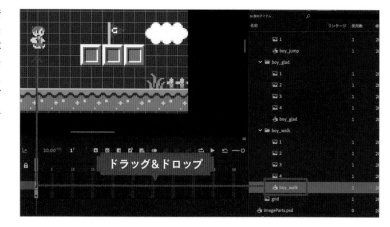

❶ の部分で「boy_walk」のシンボル内に移動した状態であることを確認します。ステージ上のビットマップを全て選択します。選択したビットマップ上で右クリックを押し【キーフレームに配分】をクリックします。するとレイヤーで配置されていたビットマップがキーフレームに配分されます❷。

※Before(レイヤーがフレームに配分される前)

「return」キーを押すとシンボル内のタイムラインを再生することができます。このままだと少し早すぎるのでアニメーションの早さを調整します。タイムラインでフレーム1〜4全てを選択し右端をドラッグすることでフレームスパンを変更することができます。今回は16フレーム目まで伸ばしましょう。

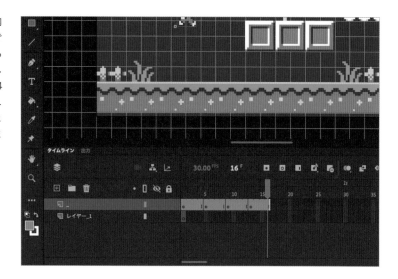

ステージへの配置はまだ先ですが
「boy_grad」のシンボルも同じ様に
編集しておきましょう。
ライブラリパネルから「boy_grad」
のシンボルをダブルクリックしま
す。シンボル「boy_glad」内のタイ
ムラインに移動するのでステージ上
のビットマップを全て選択しビット
マップ上で右クリックを押し【キーフ
レームに配分】をクリックします。
配分されたフレームを選択し右端を
ドラックしてフレームスパンを16フ
レームまで伸ばします。

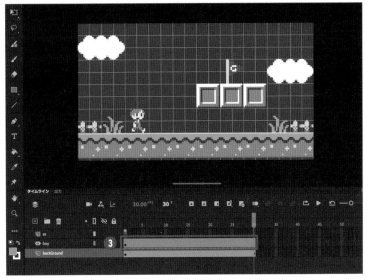

メインタイムラインに戻りシンボル
に対し動きをつけます。まずは
「boy_walk」のシンボルを図の位置
から右に1ブロック分移動させる動
きを解説します。図の初期位置に
「boy_walk」のシンボルを配置した
らタイムラインパネルからレイヤー
「boy」のフレームを選択し右クリック
で【モーショントゥイーンを作成】
を選択します。フレームの色が黄色
に変わり自動的にタイムラインが伸
びます❸。「backGround」のレイヤー
もフレームを選択して右クリックで
【フレームを挿入】を選択して同じ位
置まで伸ばしましょう。

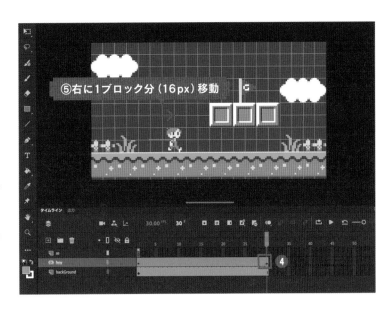

⑤右に1ブロック分（16px）移動

レイヤー「boy」の最後尾の30フレー
ム目を選択し右クリックをして【キー
フレームの挿入】→【位置】を選択し
ます。30フレーム目にキーフレーム
である事を表す黒い点❹が入ったこ
とを確認したら移動ツールでステー
ジ上のシンボル「character_walk」
を選択し右に1ブロック（16px）分移
動させます❺。「return」キーを押
してタイムラインを再生しましょ
う。シンボル「character_walk」が
30フレームで右へ滑らかに移動する
のが確認できます。この様にモー
ショントゥイーンは始点と終点の間
の動きを補完してくれます。

次にキャラクターを空中に浮かぶブロックの上にジャンプさせましょう。まずレイヤー「backGround」のフレームを90フレーム目まで伸ばします。次にレイヤー「boy」の30フレーム目を選択し右クリックで【フレームを挿入】を選択しフレームを1フレーム分増やします。31フレーム目を選択したら右クリックで【モーションを分割】を選択しモーショントゥイーンを分割させます。31フレーム目に縦線と大きい黒点ができてフレームが分割されます。

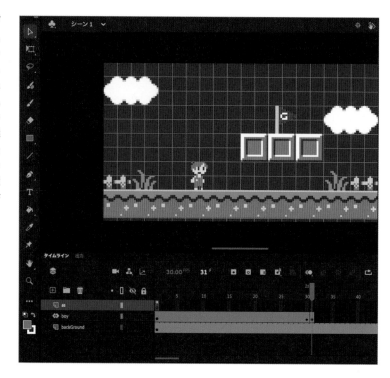

31フレーム目を選択した状態でステージ上のシンボル「character_walk」を選択し右クリックで【シンボルの入れ替え…】を選択します。ウインドウが立ち上がりライブラリが表示されるので1つ上のフォルダの中にあるシンボル「boy_jump」を選択し【OK】を押して入れ替えます。

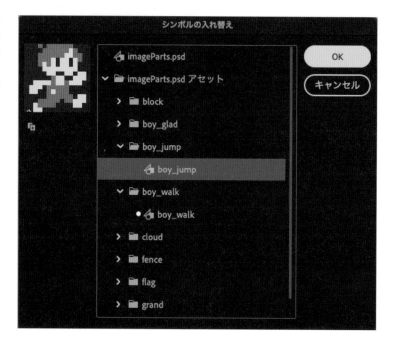

キャラクターシンボルの絵柄が
「character_jump」の絵柄に変わっ
たことが確認できたらタイムライン
を伸ばし動きをつけていきましょ
う。タイムラインの60フレーム目を
選択し右クリックをして【キーフレー
ムの挿入】→【位置】を選択します。
タイムラインが伸びて黒い点(キーフ
レーム)が入ります。60フレーム目を
選択した状態で、【移動ツール】でス
テージ上のシンボル「character_
jump」を図の位置まで移動させましょ
う。ここで「return」キーを押してタ
イムラインを再生するとシンボル
「character_jump」が直線上に斜め
に動いてブロックの上に移動してい
るのが確認できます。このままでは
不自然なのでシンボルの移動を表す
モーションパス❻を編集して自然な
動きになるようにしましょう。

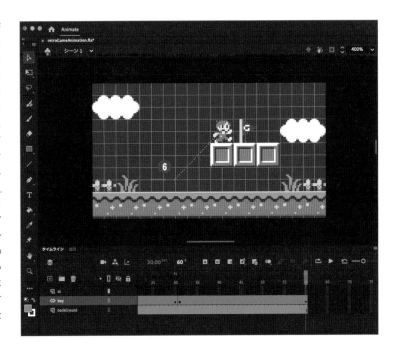

レイヤー「boy」を選択した状態でタイ
ムラインを30〜45フレームの間に移動
させるとシンボル「character_jump」
につけられたモーションパスが表示
されていることが確認出来ます。そ
の状態でツールパネルの【移動ツー
ル】を選択しマウスをモーションパス
へ近づけるとマウスのアイコン
が❼の形に変化します。そのまま
モーションパスをドラッグし線の形
状を変化させて図の様な曲線にしま
しょう❽。もし、マウスのアイコン
が変化せず移動ツールの状態である
場合はモーションパスが既に選択さ
れた状態になりパス本体がそのまま
移動されてしまいます。その場合は
一度モーションパス外をクリックし
選択を解除した状態で再び操作をや
り直しましょう。もう一度「return」
キーを押してタイムラインを再生しま
す。シンボル「boy_jump」が曲線を
描きブロックの上に自然にジャンプ
しているのが確認できます。

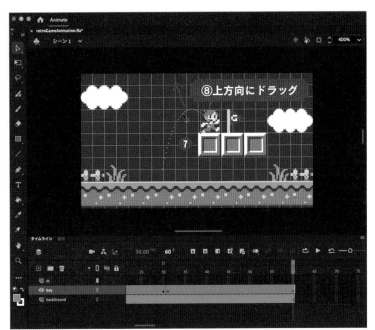

最後にキメポーズとしてバンザイをさ
せましょう。レイヤー「backGround」
のフレームを90フレームまで伸ばし
ます。レイヤー「boy」の60フレー
ム目を選択し右クリックで【フレー
ムを挿入】を選択し1フレーム分増や
します。61フレーム目を選択したら
右クリックで【モーションを分割】を
選択しモーショントゥイーンを分割
させます。61フレーム目を選択した
状態でステージ上のシンボル
「character_jump」を選択し右クリッ
クで【シンボルの入れ替え…】を選択
しシンボルを「boy_glad」のシンボ
ルに入れ替えます。絵柄が変わった
事を確認したら90フレーム目を選択
し右クリックで【フレームを挿入】を
選択してフレームを伸ばしましょう。

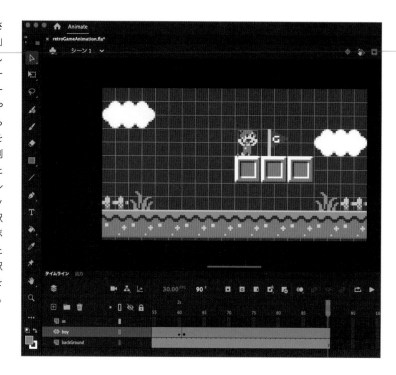

5 作ったアニメーションをプレビューしてみよう

出来上がったアニメーションをパブ
リッシュして確認します。
今までの様にタイムライン上で動き
の確認をしても良いですが、コンテ
ンツの内容によってコマ落ちや動作
が重くなったりするので最終的には
Swfファイルにパブリッシュして確
認しましょう。
「⌘＋return」キーを押します（Win
dowsの場合「Ctrl＋return」キー）。
そうすると画面上に新規ウインドウ
が立ち上がりパブリッシュされた
Swfが再生されます。

このままだと原寸サイズのドット絵
なのでサイズが小さすぎて細部を確
認するのが大変です。Swfファイル
のウインドウサイズを変更するのも
いいですが、これだとピクセルパー
フェクトでの描画で動きを確認するこ
とができません。私の場合はMacOS
のアクセシビリティを用いて画面全体
を拡大して確認しています。

MacのFinderでアプリケーション
フォルダを開き【システム環境設定】
を開きます。検索ボックスに【ズー
ム機能】とテキストを入力し項目に
移動します。次に画面右枠内にある
【キーボードショートカット】を使っ
てズームにチェックを入れて【ズーム
方法】のプルダウンを【フルスクリー
ン】に設定します。これで項目内で
記載されているショートカットキー
を押すことにより画面全体の拡大縮
小の操作を行うことができる様にな
りました。
他にも【詳細…】のボタンからショー
トカットキーを押した際のズーム倍
率など細かい使い心地を設定するこ
とができるので自分の使いやすい設
定になるように調整してみましょう。

6 作ったアニメーションを動画ファイルに書き出す

まず、After Effectsにデータを渡す
ためにAnimate側で原寸サイズの動
画(swf)を書き出します。メニュー
バーの【ファイル】→【パブリッシュ
設定…】を選択します。ウインドウ
が立ち上がるので左側のチェック
ボックスは【Flash(.swf)】のみに
チェックを入れます。右側の設定は
【AfterEffectsに最適化】にチェック
を入れます。その他の設定も図の項
目と合わせるようにしてください。
問題がないことを確認したら【パブ
リッシュ】ボタンを押します。進捗
ゲージのウインドウが現れパブリッ
シュが行われます。ゲージが消えたら
【OK】を押してウインドウを閉じます。

パブリッシュしたファイル(swf)は
Flaファイルを保存した場所と同じ階
層に保存されます。

After Effectsを起動します。メニュー
バーの【ファイル】→【読み込み】→
【ファイル…】を選択します。ファイ
ラーが開くので先ほどパブリッシュ
したswfファイルを選択すると、画
面左側のプロジェクトパネル内に
Swfが読み込まれます。

次にSwfを拡大するための場所とな
るコンポジットを用意します。メ
ニューバーの【コンポジション】→【新
規コンポジション…】を選択します。
コンポジション設定のウインドウが表
示されるので拡大後の解像度の数値
を入力しましょう。ここではFullHD
の動画サイズ(1920×1080)の数値に
します。デュレーションの項目は動
画の長さになるのでAnimate側で作っ
たアニメーションと同じ長さを入力し
ます(3秒)。コンポジション名は完成
した動画につけるファイル名にしてお
きます。最後にOKボタンを押します。

プロジェクトパネル内に先ほど作っ
たコンポジションが追加されまし
た。追加されたコンポジションは自
動的に開いた状態になっているので
そのままプロジェクトパネルから
シーケンスを画面下部のタイムライ
ンパネルの左側へドラック&ドロッ
プします。コンポジット内の画面中
央にSwfが配置されます。

このままでは小さいので大きいサイ
ズに変更します。タイムラインのレ
イヤーからシーケンス名の横にある
矢印の∨ボタンをクリックし更に
【トランスフォーム】の横にある∨ボ
タンをクリックします。トランス
フォームの項目内にある【スケール】
の数値を変更します。今回は原寸の
動画の解像度を12倍すると書き出し
たい解像度のサイズになる計算なの
で値を縦横共に1200％にします。

画像が拡大されコンポジットのサイ
ズにピッタリと合う様になりまし
た。ただしこのままだと拡大した動
画にアンチエイリアスが掛かった状
態なのでコンポジットパネル上に配
置されたシーケンスを右クリックし
【画質】→【ドラフト】を選択します。
これによりアンチエイリアスが無効
になります。

最後にAfterEffect上ではSwfのス
テージカラーが反映されないためス
テージカラーと同じ色の平面レイ
ヤーをSwfの下に敷きます。メニュー
バーの【レイヤー】→【新規】→【平面
…】を選択します。平面設定のウイ
ンドウが立ち上がるのでカラーの項
目をSwfのステージカラー
(#0000BF)にしてOKを押します。

タイムラインパネルで平面レイヤー
が一番下に来る様にドラッグして重
なりの順番を変えます❶。図の様に
絵に問題がないことを確認したらプ
レビューパネルの再生ボタンを押し
て動画を再生し問題がないことを確
認します❷。

最後に書き出しを行いましょう。
プロジェクトパネル内のコンポジット
トを選択した状態でメニューバーか
ら【ファイル】→【書き出し】→【Adobe
Media Encoder キューに追加…】を
選択します。自動的にAdobe Media
Encoder が立ち上がります。ワーク
スペースが表示され、しばらくする
と画面右側のキューパネルに書き出
し行うコンポジットが追加されま
す。各項目の矢印∨ボタンをクリッ
クして希望する動画の形式とプリ
セットを設定しましょう❸❹。今回
は【形式:H.264】、【プリセット:ソー
スの一致 - 高速ビットレート】に設定
して容量が軽くSNSの投稿で扱い易
いフォーマットで書き出しを行いま
す。出力ファイルの項目をクリック
しファイルの保存場所を指定した
ら❺ 最後に右上の▶アイコンの
【キューを開始】ボタンを押しま
す❻。画面下部のエンコーディング
パネルにエンコーディングの進捗を
表示されます。エンコーディングが
終わるとキューパネル内のコンポ
ジットのステータスが【完了】に変わ
り動画の書き出しが完了しました。
ファイルを開き正しく動画が書き出
されているかを確認しましょう。お
疲れ様でした!

完成

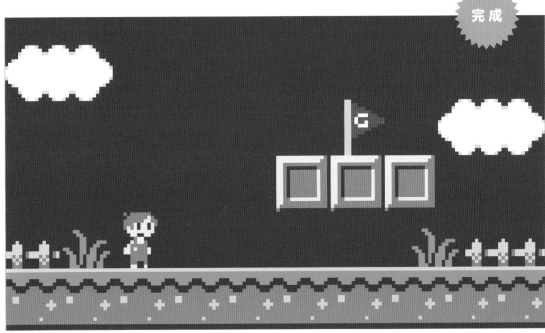

本書の内容の一部あるいは全部を無断で複写複製（コピー）することは
法律で認められた場合を除き、著作者および出版社の権利の侵害となり
ますので、その場合は予め小社あて許諾を求めて下さい。

ドット絵の表現を拡大させるアートフォーマット

ピクセルアート上達コレクション

● 定価はカバーに表示してあります

2022年9月17日　初版発行

編著	日貿出版社
発行者	川内長成
発行所	株式会社 日貿出版社
	東京都文京区本郷5-2-2　〒113-0033
電話	（03）5805-3303（代表）
FAX	（03）5805-3307
振替	00180-3-18495

印刷	株式会社 シナノ パブリッシングプレス
装丁	waonica
DTP	waonica　平野雅彦　有限会社フリーウェイ

©2022 by Nichibo-shuppansha / Printed in Japan
落丁・乱丁本はお取り替え致します

ISBN978-4-8170-2202-8　http://www.nichibou.co.jp/